U0020316

手作黏土 觀葉植物

超擬真！

34款人氣品種，
Step by step
捏出風格美葉植栽

黏土研植所／吳鳳凰 著

目 錄

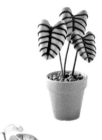

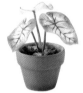

Part 1　認識工具與前置作業

Part 2　觀葉植物製作

天南星科

(**Part 3**) 個性化加分應用

指尖上的樂趣，陪伴你爆發超級創造力

認識鳳凰老師大概廿年，她的黏土手作功力越做越小，但也越做越自然，而這現象正與植物商品市場的發展趨勢不謀而合，「小而美」的植物魅力正在萌芽，疫情時代大爆發的觀葉植物熱潮，在後疫情時代預計仍會持續，綠色植物將會更進入現代人的生活。

《超擬真！手作黏土觀葉植物》這本書編寫的特別之處，在於作者從植物觀察，如何轉化成一個大約15公分的作品，step by step從觀察到創作的過程全分享。

黏土手作其實是千變萬化，要捏出造型不是太難，但要捏得逼真又能表現植物的活力，那非得從植物觀察入手不可。

鳳凰老師是個愛植物的人，她同時也愛攝影，因緣於對植物的觀察與熱愛，所以她指尖下的作品非常傳神，令人愛不釋手。觀察是創作前的一項功課也是樂趣，也似乎是創作者與植物的對話。去摸摸它為何葉上有毛？葉子為何有個大洞而且洞的大小還不一樣呢？這個斑葉到底是如何混色，可以這麼美麗？在觀察植物的過程中，我常常是抱著非常敬仰的心情，讚嘆只有上帝之手才能做得到！

做為愛植物的一員，我的建議是如果你愛觀葉植物，那就養一棵吧。如果缺乏空間或時間栽培，那就來做一棵吧，不用澆水不用陽光，但至少它會陪伴你，給你滿滿的心靈氧氣，發揮你的超級創造力，跟著鳳凰老師來玩指尖上的手藝吧。

麥浩斯愛生活編輯部社長　張淑貞

一起用黏土捏出超人氣的擬真觀葉植物吧！

　　黏土的可塑性、可造性極高，舉凡動物、植物、食物、建築、風景都可一一捏塑，是一直讓我愛不釋手的原因。從事黏土教學30年來，往往埋首於黏土世界渾然忘我。

　　2020年起，全球興起一股種植觀葉植物的潮流。所謂的「觀葉植物」，就是葉形、葉色美麗，可作為觀賞的植物。大多數的觀葉植物原生種，都生長在熱帶雨林地區，需要的陽光量較少，適應蔭蔽、日照不足的環境，因此也符合都市叢林種植於室內的需求。

　　由於上一本《療癒又逼真．黏土多肉小花園》的出版，讓許多不是綠手指又愛植物的人愛不釋手，疫情期間創作了一些觀葉植物，興起了想要集結成冊的想法，以供一些愛好者參考。

　　本書集結了34款超人氣的觀葉植物品種，除了捏塑、繪製的步驟教學以外，從植物特性到觀察要點開始談起，讓讀者在開始製作喜愛的黏土植物前，先了解該植物的原生樣貌，並搭配製作重點解析，藉以掌握讓黏土作品更為擬真的要點。

　　除此之外，在第三章的部份，有黏土與配件的多元運用，讓黏土作品在生活上也能創作全新的實用價值，除了觀賞、裝飾，送禮、自用均適宜。

　　關於手工藝術，往往來自於對創作的熱誠與耐心，和覺察周遭環境的敏銳觀察力。希望可以藉由本書的出版，陪伴讀者從捏塑創作中得到滿足與成就感，進而培養出自己獨一無二的創意巧思！

<div style="text-align:right">黏土研植所　吳鳳凰</div>

Part 1 /

Tools

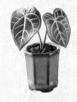

認識工具
與
前置作業

在動手開始製作黏土觀葉植物前，
我們先一起來認識與準備所需要的工具吧！
同時也學會混土、繪製葉片紙型等技巧，
讓製作過程事半功倍！

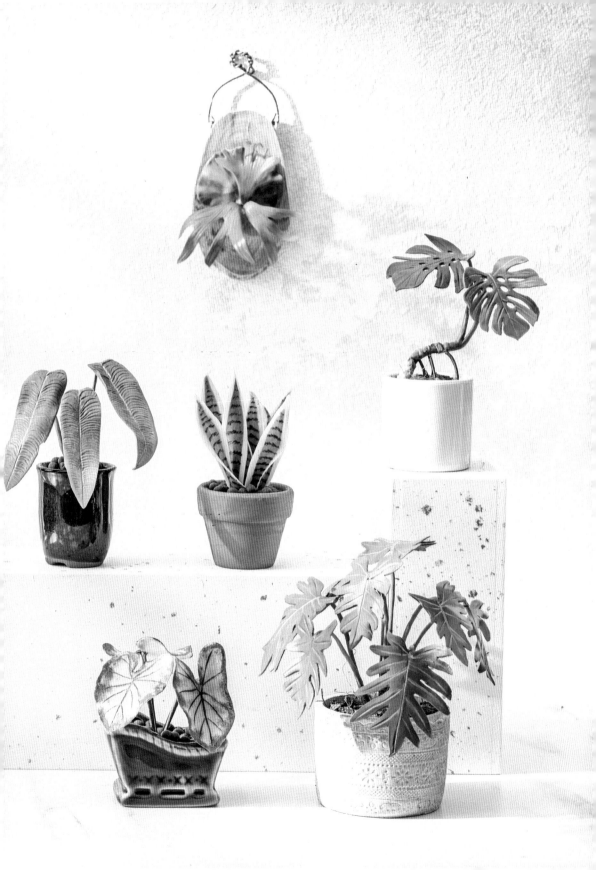

〔材料與器具〕

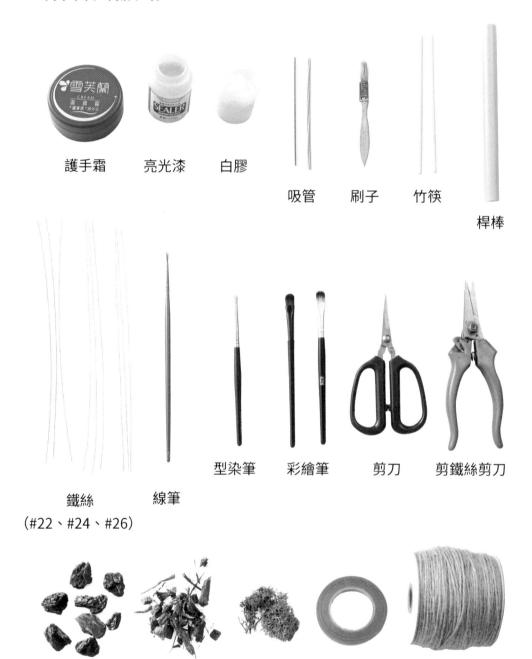

護手霜　　亮光漆　　白膠

吸管　　刷子　　竹筷

桿棒

型染筆　　彩繪筆　　剪刀　　剪鐵絲剪刀

鐵絲
(#22、#24、#26)

線筆

樹皮　　椰纖絲　　水草　　膠帶　　麻繩

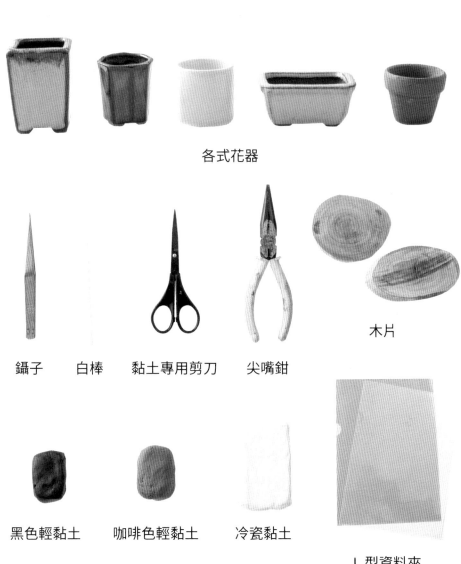

各式花器

鑷子　白棒　黏土專用剪刀　尖嘴鉗

木片

黑色輕黏土　咖啡色輕黏土　冷瓷黏土

L 型資料夾

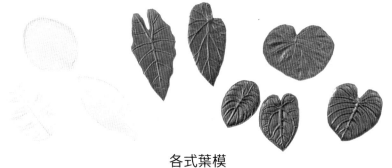

各式葉模

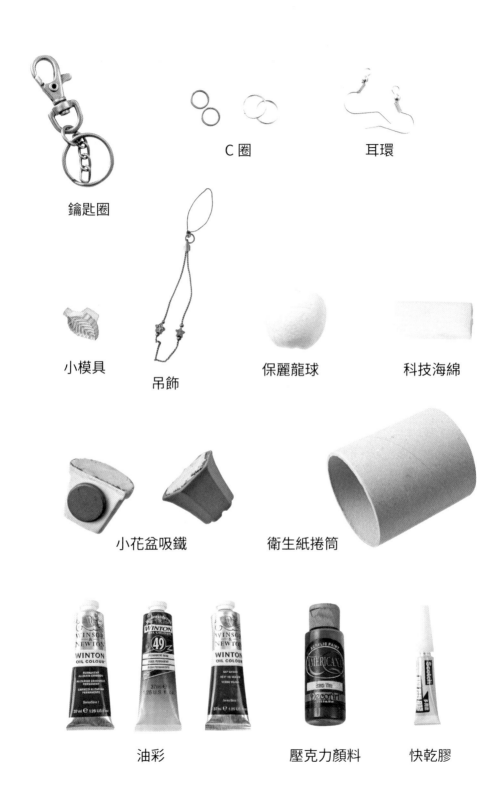

C 圈

耳環

鑰匙圈

小模具

吊飾

保麗龍球

科技海綿

小花盆吸鐵

衛生紙捲筒

油彩

壓克力顏料

快乾膠

黏土混色技法

本書會使用到多種色彩的黏土。只要準備白色黏土,學會自己調色,就能讓植物成品更加栩栩如生喔!

Step

1 把油彩顏料擠在黏土上。

2 用手把土與顏料揉捏均勻。

3 揉好的土如圖。

葉片紙型製作

葉片紙型在製作過程中可以幫助我們快速劃好葉片外型，一起來完成自己的紙型模片！

Step

1 準備好P.14~P.15的紙型線稿

2 取出有顏色之公文L夾放在線稿上。

3 用油性筆把線稿描在公文L夾上。

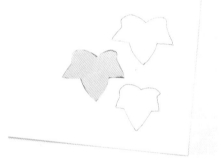

4 用剪刀把紙型剪下，即完成葉片紙型製作。

葉模製作

每款葉子都有屬於自己的葉脈紋路，葉片會枯萎，所以把葉脈拓印在葉模上，可以讓製作成品更為便利。以下用常春藤示範。

Step

1 找一片葉脈紋路明顯的葉片。

2 取模型土 1:1 備用。

3 把二塊土揉捏均勻。

4 用桿棒桿平。

5 放在葉片上輕壓。

6 將葉片取出待乾，修剪即可。

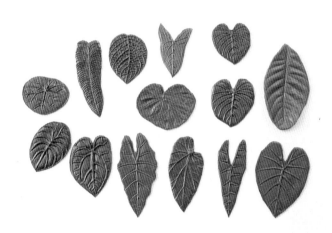

7 書中各式葉模參考。

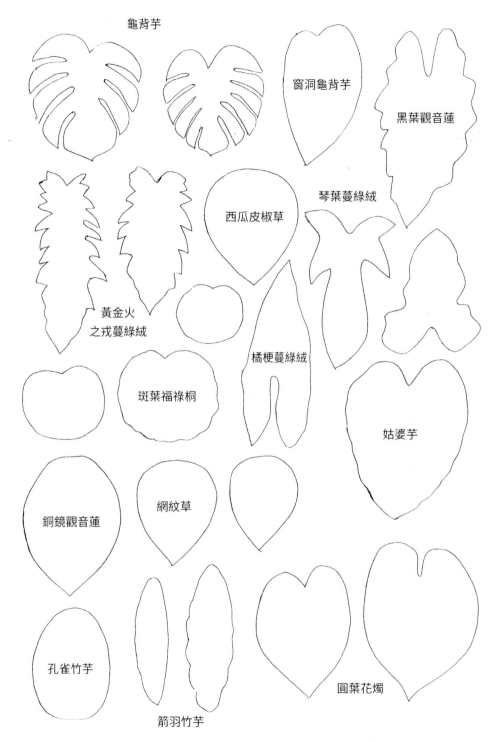

〔紙型〕

龜背芋

窗洞龜背芋

黑葉觀音蓮

琴葉蔓綠絨

西瓜皮椒草

黃金火
之戎蔓綠絨

橘梗蔓綠絨

斑葉福祿桐

姑婆芋

銅鏡觀音蓮

網紋草

孔雀竹芋

箭羽竹芋

圓葉花燭

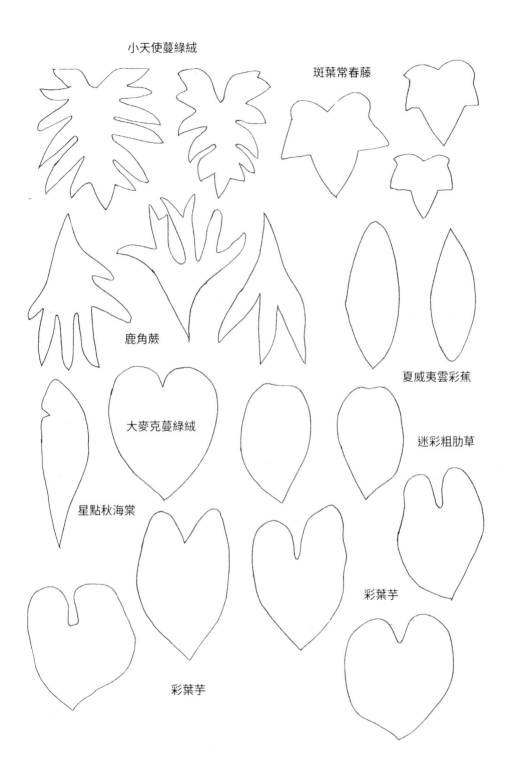

小天使蔓綠絨

斑葉常春藤

鹿角蕨

夏威夷雲彩蕉

大麥克蔓綠絨

迷彩粗肋草

星點秋海棠

彩葉芋

彩葉芋

Part 2 / Step by step

觀葉植物製作

準備好開始製作黏土觀葉植物了嗎？

這一篇我們將示範：

34 種超夯的觀葉植物品種、

還有超詳盡的製作技巧解析，

跟著老師一步一步完成漂亮又擬真的作品吧！

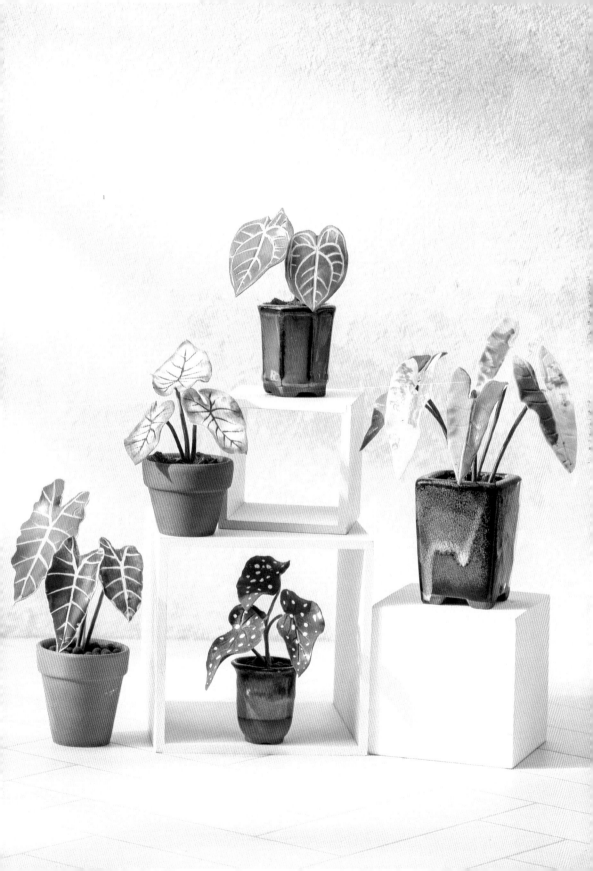

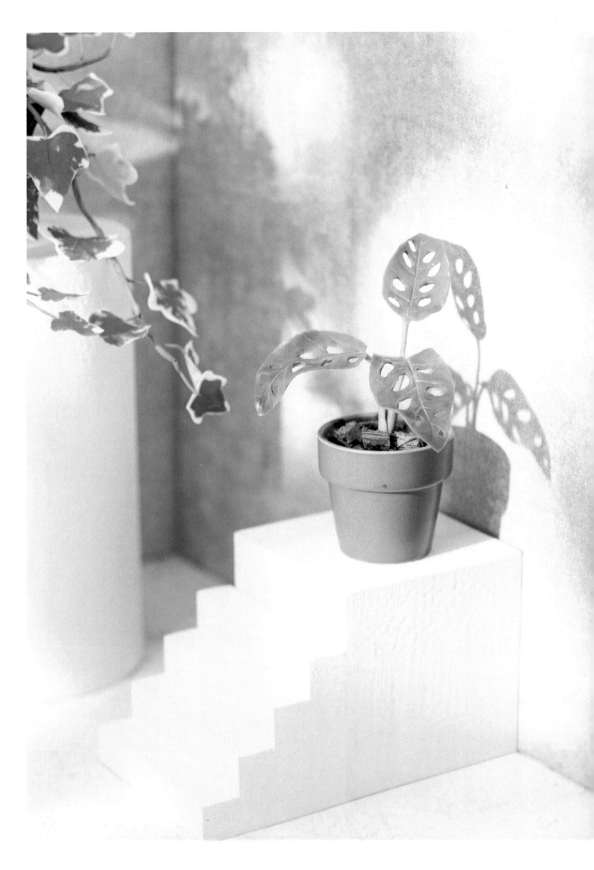

窗孔龜背芋

學名／*Monstera adansonii*
天南星科／龜背芋屬

植物特性

又稱「多孔龜背芋」或「洞洞蔓綠絨」。原產於南美洲北部，為龜背芋家族成員之一。多年生草本植物，從幼株就會開始裂葉。性喜溫暖、潮濕的環境。

觀察要點

單葉互生，葉面上會有許多大小不一的橢圓形孔洞。

製作
重點

1
窗孔龜背芋的洞洞有大有小，可用粗細不同的吸管壓出洞洞效果，更為擬真。

2
使用工具劃出葉脈紋路後，可再用壓克力顏料凸顯紋路。

〔窗孔龜背芋〕

9cm

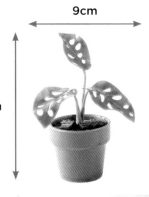

11cm

1 綠色黏土用桿棒桿平後，鐵絲（#24）沾膠放於土上。

2 將黏土另一邊覆蓋上鐵絲。

3 用桿棒再度桿平、桿薄。

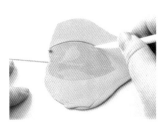

4 放上紙型模片，用白棒劃出葉片形狀。

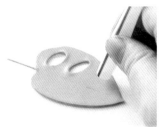

5 用大小不同的吸管壓出洞洞。

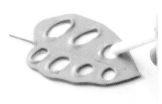

6 再用工具將洞洞的土順平。

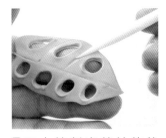

7 用白棒劃出葉片的紋路。

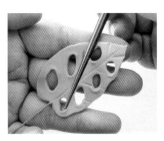

8 用工具將葉緣桿薄、桿平。

9 在調色盤上擠出深綠色與白色的壓克力顏料。

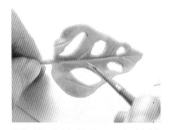

10 調成淡綠色,在葉片上畫出紋路。

11 綠色黏土搓成長條狀。

12 鐵絲沾白膠,將長條黏土黏上、搓平。

 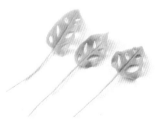

13 用工具壓出莖上下部的弧形狀。

14 可做數支大小、形狀不同之葉片。

15 花器沾膠,填入輕黏土,表面黏上椰絲。

16 把三支葉片依序組合到花器裡。

17 在葉片上刷上一層薄薄的亮光漆即可。

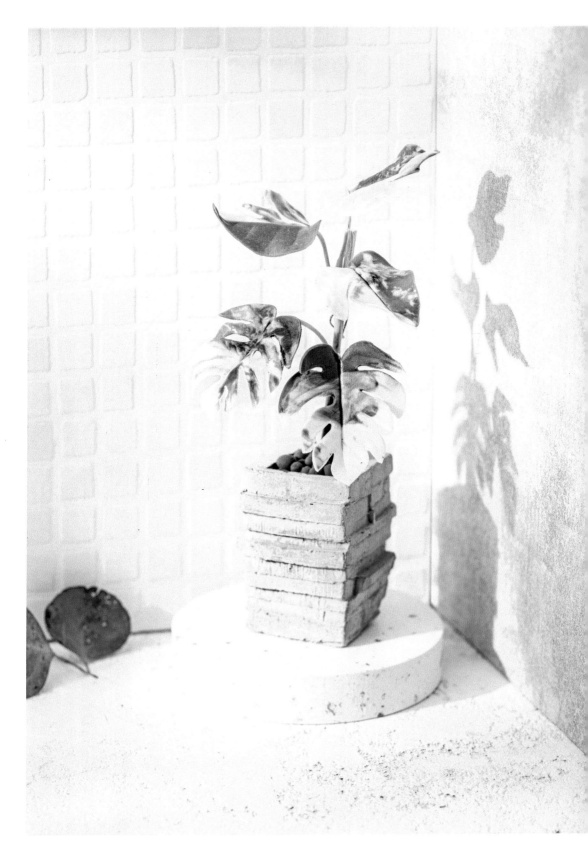

白斑
龜背芋

學名／*M. deliciosa*
　　　　　　'Albo-variegata'
天南星科／龜背芋屬

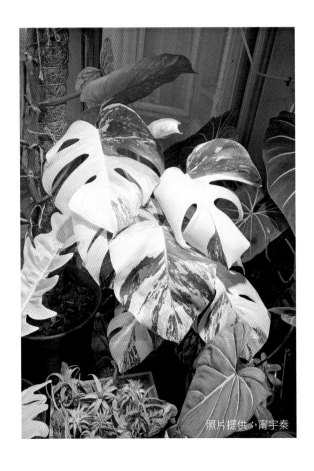

照片提供：甯宇秦

植物特性

原產於中南美洲，為龜背芋的變異品種，常綠蔓生植物。莖幹粗壯，下部常生有褐色氣根，種植需要有充足的散射光。

觀察要點

主要觀察它美麗的不規則白色斑紋，有些像大幅潑墨，有些則只有白白小點。葉片的羽狀裂口，也是觀賞的重點之一。

製作重點

2
將葉片組合到枝幹上時，要注意錯落的位置與包梗的技巧。

1
要特別留意綠色土與白色土融合的技巧，才能使葉片看起來更為自然。

〔白斑龜背芋〕

8cm

17cm

1 將黏土分別調為深綠色和白色。

2 用桿棒將二色黏土桿平。

3 用白棒將綠色土壓出不規則狀到白色土上。

4 取少許的白色土，放在綠色土上用桿棒桿平。

5 把紙型模片放在土上。

6 用白棒劃出龜背芋的形狀。

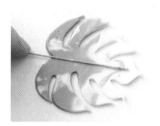

7 鐵絲（#24）沾白膠後放在葉片上。

8 用手從葉片後面把鐵絲包起來。

9 用白棒在葉片上劃上紋路。

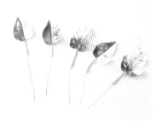

10 深綠色土搓長條形。

11 鐵絲沾白膠把長條土黏在鐵絲上搓平。

12 做出大小、形狀不同的葉片備用。

13 將二片小葉用膠帶固定。

14 將鐵絲塗上一小段白膠。

15 深綠色土搓長條，黏上鐵絲後搓均勻。

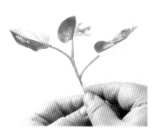

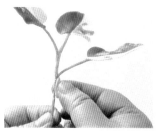

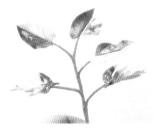

16 把第三片葉子用膠帶固定。

17 同步驟15，深綠色土搓長條，黏在鐵絲上。

18 依序將五片葉片都固定、組合好。

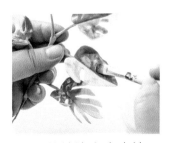

19 將葉片塗上亮光漆，
待乾備用。

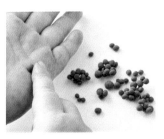

20 用輕黏土搓出大大小
小的圓球，當發泡煉
石。

21 將做好的發泡煉石黏在
花器上。

22 拿一根竹籤插在土裡
當支柱。

23 將做好的葉片組合到花
器上即完成。

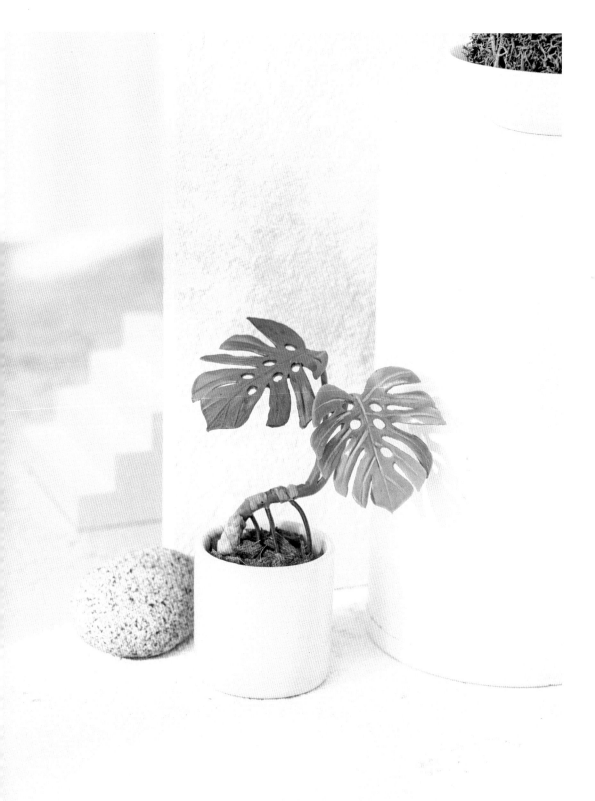

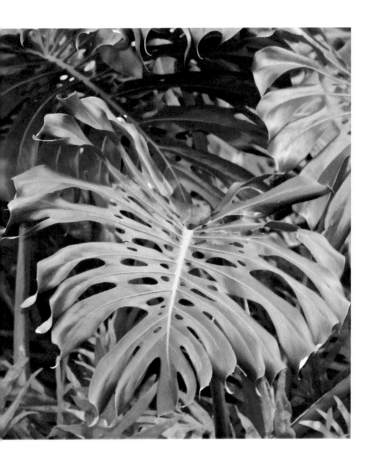

龜背芋

學名／*Monstera deliciosa*
天南星科／龜背芋屬

植 物 特 性

原產於墨西哥南部、巴拿馬一帶，常綠藤本植物，生性十分強健，喜歡溫暖、潮濕的環境，同時也有耐陰、耐陽，及一定的耐旱性。

觀 察 要 點

植株年幼時葉片呈現心型，成熟過程會產生不規則的羽狀裂口。葉面會有零星如起司一般的穿孔。莖幹下部常生有褐色的氣生根。

製作
重點

1

龜背芋除了包梗外，也要留意製作莖節，並壓出紋路。

2

製作龜背芋時，也要記得製作氣根，黏在莖節上，再組合至花器內。

〔龜背芋〕

9cm

11cm

調色

深綠　淺綠　黃綠　黑

咖啡色

1 綠色土放於公文夾中用桿棒桿平。

2 鐵絲（#24）沾白膠，放於土上，將土對折，覆蓋鐵絲。

3 再次桿平、桿薄後，放上紙型模片，用白棒劃出形狀。

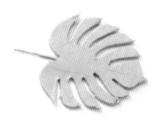

4 劃好後的形狀。

5 用吸管壓出龜背芋葉片上的洞洞。

6 再放於公文夾中，用手輕壓，壓平葉緣。

7 綠色黏土搓細長條。

8 鐵絲沾膠，將土黏在鐵絲上搓平。

9 用白棒劃出葉片上的紋路。

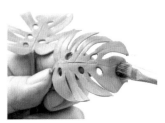

10 擠入油彩至調色盤上：深綠、淺綠、黃綠、黑色。

11 **深綠A調色**：深綠+淺綠+少許黑
淺綠B調色：少許深綠+淺綠+少許黃綠

12 較嫩的葉片塗上淺綠B。

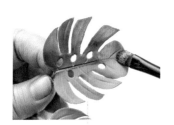

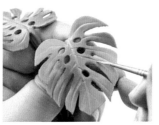

13 較老的葉片塗上深綠A。

14 再調淡綠色畫出葉脈，輕輕畫即可。

15 上色畫好的葉片，如圖。

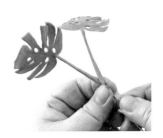

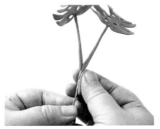

16 將二支葉片用膠帶組合起來。

17 鐵絲沾白膠，用土包一小段梗。

18 **製作氣根**：鐵絲（#26）剪一小段，土搓長條狀包住鐵絲。

19 包好數根備用。

20 待步驟17的土乾後，再包上一段長條土作為粗莖。

21 調淡咖啡色土，一節一節包在粗莖上。

22 再用工具劃出一些紋路。

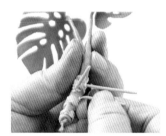

23 將步驟19的氣根黏在莖節上。

24 花器內部刷上白膠。

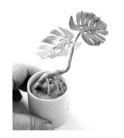

25 填上輕土，將植株插進土裡，氣根也要插入。

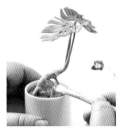

26 調綠咖啡色顏料，刷在氣根上。

27 節莖上也刷上少許綠咖啡色顏料。

28 刷好顏色，如圖。

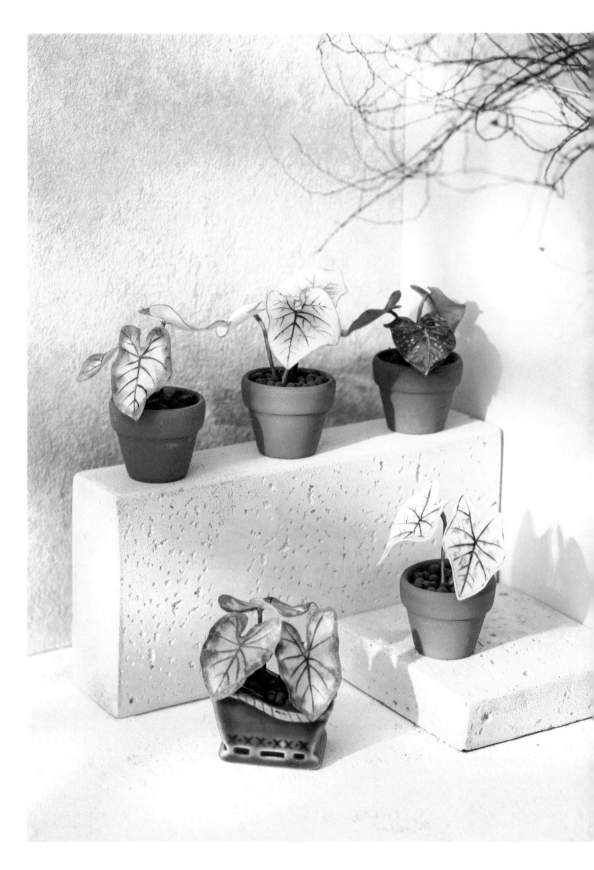

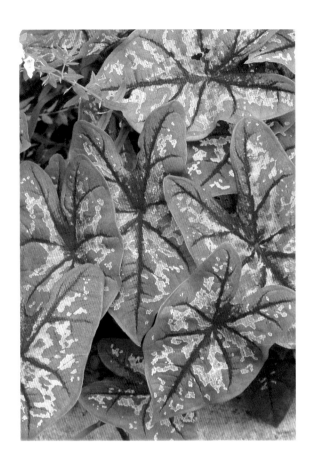

彩葉芋

學名／*Caladium* × *hortulanum*
天南星科／彩葉芋屬

植物特性

為天南星科多年生觀賞植物，有球型的地下塊莖，原產自熱帶美洲，性喜高濕、散射光環境，冬季氣溫低時會落葉進入休眠，葉色富變化。

觀察要點

葉片顏色豐富美麗，主要由紅色、綠色、白色三種色系，組合成變化多端的斑紋。例如有些葉呈白色，葉脈紅色，葉邊緣呈深綠色，略帶斑點；有些主脈與葉邊緣深綠色，葉面有粉紅色斑紋等等。

製作重點

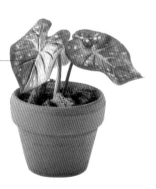

1 ——
紅色葉面與綠色邊緣需注意交接處均勻融合。

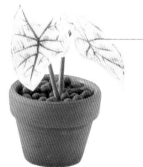

2
留意畫出葉脈與斑點的顏料皆需調色，才不會顯得過於鮮豔不自然。

〔彩葉芋A〕

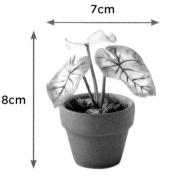

7cm

8cm

1 白色土放公文夾內,用桿棒桿平。

2 放紙型模片,用工具劃出葉形。

3 需劃出二片葉片。

4 鐵絲(#24)沾白膠,放在其中一片葉上。

5 取另一枚葉片覆蓋上鐵絲。

6 用桿棒將二片葉片再次桿平、桿薄。

7 再次放紙型模片,把葉片形狀劃出。

8 做好的葉片放在葉模上壓出紋路。

9 用工具把葉緣桿薄、桿平。

10 將淺粉色土搓細長條。

11 鐵絲沾白膠，黏上細長土，搓平整。

12 使用科技海綿沾綠色的油彩，輕拍葉子邊緣。

13 再用型染筆沾綠色油彩，輕拍出一些斑點。

14 使用紅色的油彩，畫出葉脈紋路。

15 調紅色+咖啡色油彩刷梗。

 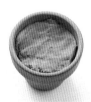 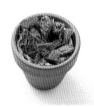

16 將花器內部塗上白膠。

17 填入輕黏土。

18 在表面黏上椰絲。

19 將葉片組合到花器上即完成。

〔彩葉芋B〕

7cm

8cm

紅色　咖啡色　淺綠

1 白色土放公文夾裡用桿棒桿平。

2 放上紙型模片，用工具劃出二片葉片。

3 鐵絲（#24）沾白膠放在葉片上，再用另一片覆蓋上。

4 用桿棒桿平、桿薄。

5 再放紙型模片把葉片劃出。

6 將葉片放在葉模上，壓出紋路。

7 用工具將葉緣桿平、桿薄。

8 取淺粉色土，搓細長條。

9 鐵絲沾白膠，黏上細長條土，搓平整。

10 用紅色油彩刷在葉片中間。

11 再用紅色油彩畫上葉脈。

12 在葉片邊緣刷上淡綠色油彩。

13 梗的部份刷上咖啡色油彩。

14 花器沾膠、填入輕土、黏上椰絲。

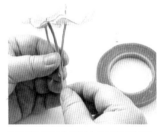

15 將三片葉片以高低錯落的姿態，用膠帶組合起來。

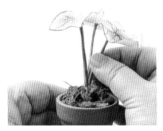

16 沾白膠，組合到花器裡。

17 組合好的完成品。

〔彩葉芋C〕

7cm

8cm

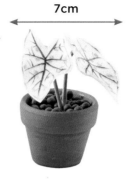

1 白色土放公文夾裡用桿棒桿平。

2 放上紙型模片，用工具劃出二片葉片。

3 鐵絲（#24）沾白膠，放在葉片上。

4 再用另一片葉片覆蓋，用桿棒桿平、桿薄。

5 再放上紙型模片，把葉片劃出。

6 將葉片放在葉模上壓出紋路。

7 用工具將葉緣桿平、桿薄。

8 取淺粉色土，搓細長條。

9 鐵絲沾白膠，黏上細長條土，搓平整。

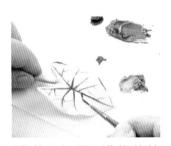

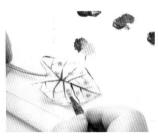

10 使用深綠+淺綠的油彩，畫出葉脈紋路。

11 以紅色+白色的油彩，在葉片上畫上斑點。

12 用紅色+咖啡色的油彩刷梗。

13 花器沾膠、填上輕土、黏上椰絲。

14 將葉片組合到花器裡。

〔彩葉芋D〕

7cm

8cm

調色

 深綠　 淺綠　 紅色　 咖啡色

1 白色土放公文夾裡用桿棒桿平。

2 放上紙型模片，用工具劃出二片葉片。

3 鐵絲（#24）沾白膠，放在葉片上。

4 再用另一片葉片覆蓋上鐵絲。

5 用桿棒桿平、桿薄。

6 再放上紙型模片，把葉片劃出。

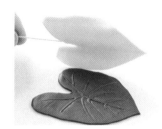

7 將葉片放在葉模上壓出紋路。

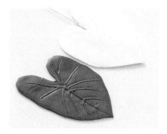

8 壓出紋路如上圖。

9 用工具將葉緣桿平、桿薄。

10 淺粉色土搓細長條。

11 鐵絲沾白膠，黏上細長條土，搓平整。

12 用紅色油彩在葉片中間刷均勻。

13 以科技海綿沾深綠色油彩，輕拍在葉片周圍。

14 用型染筆沾深綠色油彩，拍點出斑點紋路。

15 以深綠色油彩畫出葉脈。

16 用紅色+咖啡色的油彩刷梗。

17 花器內沾白膠，填入輕土。

18 表面黏上黏土做的發泡煉石。

19 將葉片組合到花器裡。

20 完成。

〔彩葉芋E〕

7cm

8cm

調色

深綠　淺綠　紅色

咖啡色　白色

1 粉紅色土放公文夾裡，用桿棒桿平。

2 放上紙型模片，用工具劃出二片葉片。

3 鐵絲（#24）沾白膠，放在葉片上。

4 以另一片覆蓋上鐵絲，用桿棒桿薄。

5 再放上紙型模片，把葉片劃出。

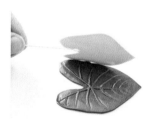

6 將葉片放在葉模上壓出紋路。

7 壓出紋路，如圖。

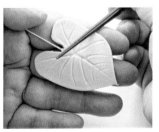

8 用工具將葉緣桿平、桿薄。

9 淺粉色土搓細長條。

10 鐵絲沾白膠，黏上細長條土，搓平整。

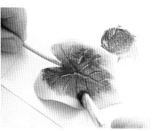

11 葉片刷上紅色油彩。

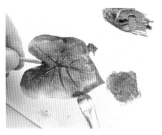

12 葉子邊緣刷上綠色油彩。

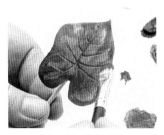

13 把綠色油彩與紅色刷均勻、融合。

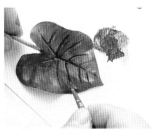

14 再以紅色+咖啡色油彩畫上葉脈。

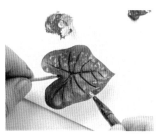

15 用白色顏料點上斑點。

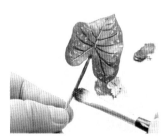

16 梗用紅色+咖啡色刷均勻。

17 花器沾膠、填入輕土、黏上椰絲。

18 三片葉片以高低錯落的姿態，用膠帶組合起來。

19 將葉片組合到花器裡即完成。

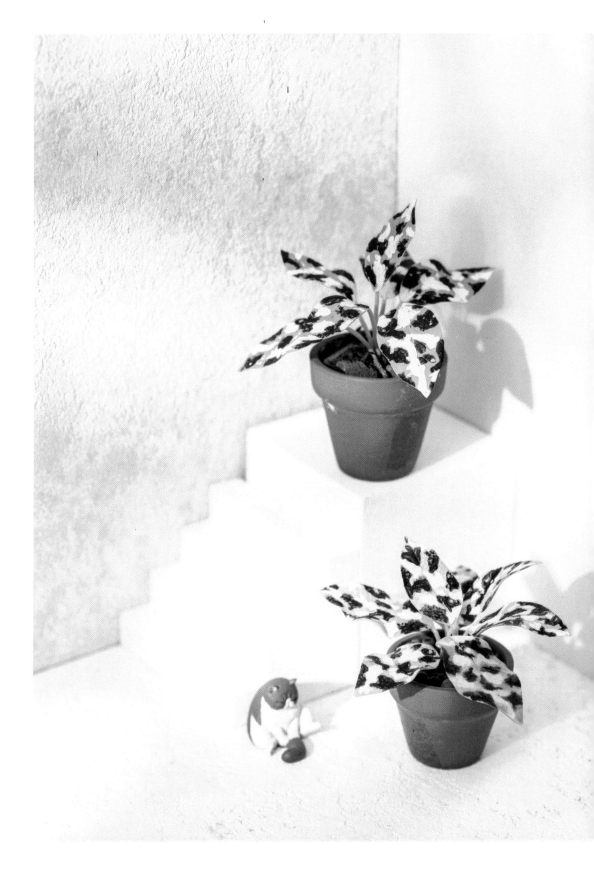

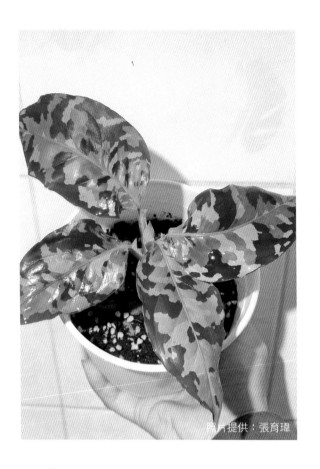

照片提供：張育瑋

迷彩粗肋草

學名／*Aglaonema pictum*
　　　(Roxb.) Kunth
天南星科／粗肋草屬

植物特性

天南星科的草本植物，原生地為馬來西亞至印尼蘇門答臘島，是十分美麗的原生種粗肋草。耐熱，不耐過陰，性喜潮濕，但若栽培介質積水，容易腐爛。

觀察要點

莖為直立，單葉互生，葉面屬於絨質。最大特色即是葉子的迷彩紋路，由三色組成：白色、深綠色、淺綠色。

製作
重點

1

乳白色區塊，不單純只用白色，以黃色+白色的壓克力顏料調色，讓斑紋更顯鮮活。

2

此次顏料使用壓克力顏料，才能確保迷彩斑紋鮮艷、漂亮。

〔迷彩粗肋草〕

8cm

10cm

調色

油彩：

淺綠

壓克力彩：

深綠　白色　黃色

1 土以油彩調淡綠色，放在公文夾裡用桿棒桿平。

2 鐵絲（#24）沾白膠放在土上。

3 以土的另一端蓋住鐵絲。

4 再次用桿棒桿平，放上紙型模片。

5 用工具劃出葉形。

6 將葉片放在葉模上輕壓出葉脈紋路。

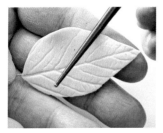

7 用工具將葉緣滾平、滾薄。

8 土搓細長條狀。

9 鐵絲沾膠，黏上細長條土，搓平整。

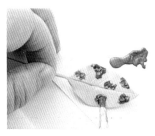 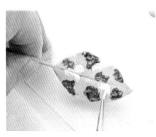

10 用深綠色的壓克力顏料上區塊斑紋。

11 再用黃色+白色壓克力顏料，上乳白色區塊斑紋。

12 花器內沾白膠，填入輕土。

 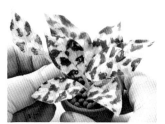

13 表面黏上黏土做的發泡煉石。

14 將葉片依序組合到花器裡。

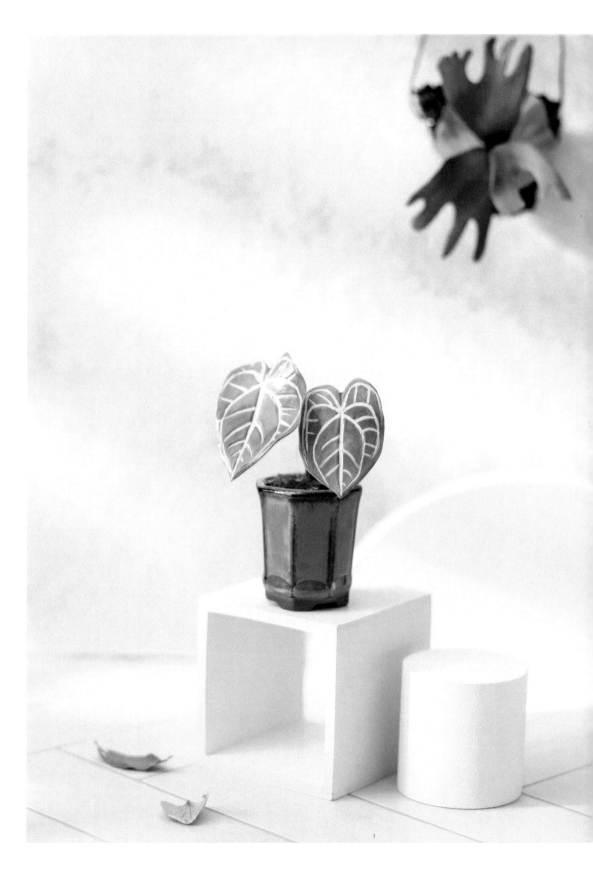

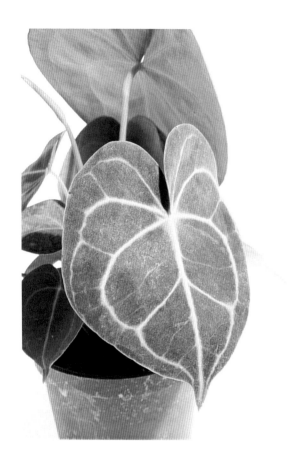

圓葉花燭

學名／*Anthurium clarinervium Matuda*

天南星科／花燭屬

植物特性

為天南星科花燭屬的多年生植物，原生分布於中美洲與南美洲，有極強的耐陰特性，可以放置室內偏光處，為單子葉植物。

觀察要點

剛長出的葉片呈現古銅色，慢慢變大後，成為愛心形狀，並轉成類似厚絨布似的深墨綠色，在燈光下會有反光的表現喔！

製作重點

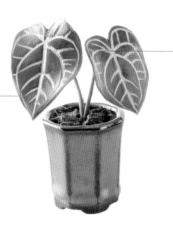

1

製作葉脈時，需仔細把葉脈紋路壓清楚，才能塑造出漂亮、自然的紋路。

2

繪畫葉脈時，不能只使用白色。而是以黃色+綠色+白色，調出更接近原植物葉脈的淡綠色，並可重複描畫一次，增加顯色。

〔圓葉花燭〕

7cm

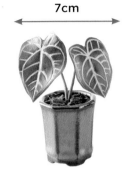

9cm

1 取綠色黏土放公文夾裡，用桿棒桿平。

2 用工具劃出二片心型葉片。

3 鐵絲（#24）沾白膠，黏在二片葉片中間。

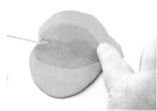

4 再用桿棒輕輕桿薄。

5 再放上紙型模片。

6 用工具劃出紙型形狀。

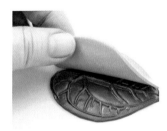

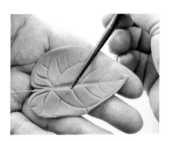

7 將葉片放在葉模上，仔細壓出紋路。

8 壓出清晰的紋路。

9 用滾棒將葉緣桿平。

10 擠出壓克力顏料至調色盤上：黃色、綠色、白色。

11 取少許的黃色與綠色，加入白色調成淡綠色。

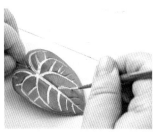

12 用線筆沿著葉脈劃出紋路，可重複畫一次增加濃度。

13 待顏料乾燥後，刷上亮光漆。

14 花器內部塗膠、填入輕土、表面黏上椰絲。

15 將葉片組合至花器上，調整葉片姿態即完成。

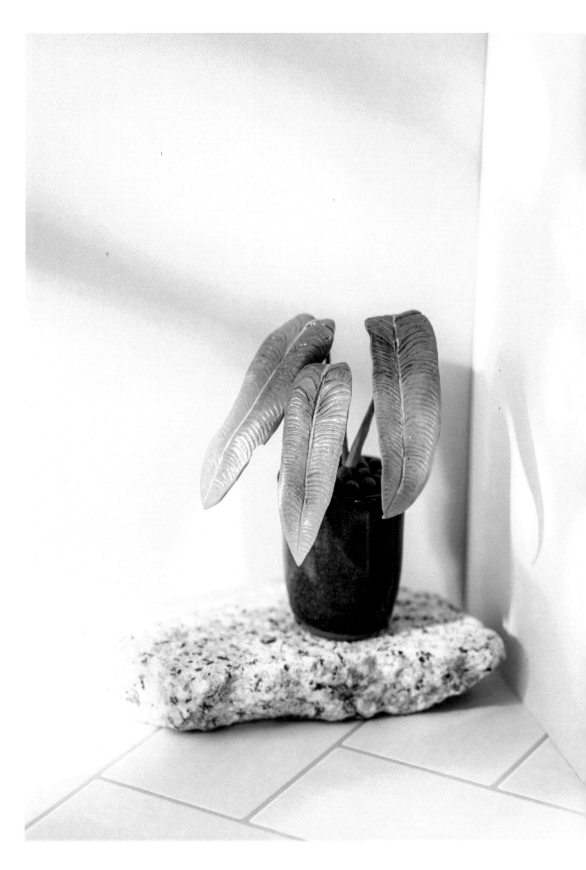

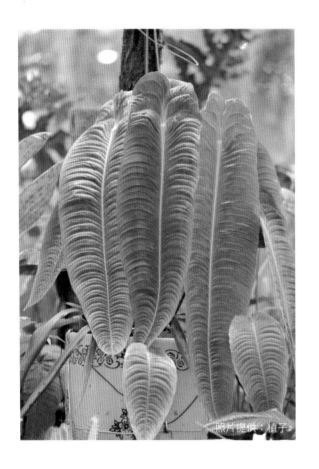

照片提供：植子

國王花燭

學名／*Anthurium veitchii*
天南星科／花燭屬

植 物 特 性

又稱為「花燭之王」或「火
鶴之王」，原產於南美洲哥
倫比亞，是大型的著生性花
燭，野生植株葉片甚至可達
3公尺。喜歡高濕度、明亮
散射光的場所。

觀 察 要 點

葉片可長很大，葉面具有明
顯的波浪狀皺褶，特殊凹陷
紋路讓人戲稱像洗衣板。

製作
重點

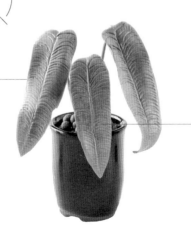

1
1.將葉片放葉模上壓
紋時，需仔細壓出所
有的紋路。

2
油彩調和刷上葉脈時
要均勻，成品才能自
然、漂亮。

〔國王花燭〕

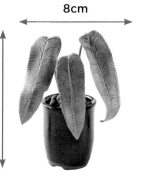

8cm

10cm

綠色　黃綠色　白色　黃色

1 取綠色土放在公文夾裡，用桿棒桿平。

2 鐵絲（#22）沾白膠放在土上，將土蓋住鐵絲。

3 放上紙型模片，用白棒劃出葉片。

4 劃好形狀如圖。

5 把葉片放在葉脈模上，壓出紋路。

6 壓好紋路如圖。

7 用手將葉緣二側壓平。

8 取綠色土，搓長條狀。

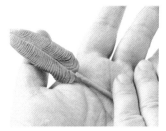

9 鐵絲沾白膠，將土黏上鐵絲，用手搓圓、修平整。

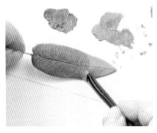

10 以黃綠色+綠色的油彩
調色，刷在葉片上。

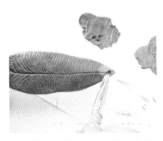

11 葉片頂端可用黃綠色油
彩刷上一點微黃效果。

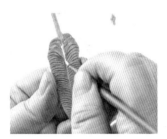

12 用綠色+黃色+白色的
油彩畫上葉脈。

13 花器內沾膠，填入輕黏
土，表面黏上黏土做的
發泡煉石。

14 將葉片依序組合到花器
上。

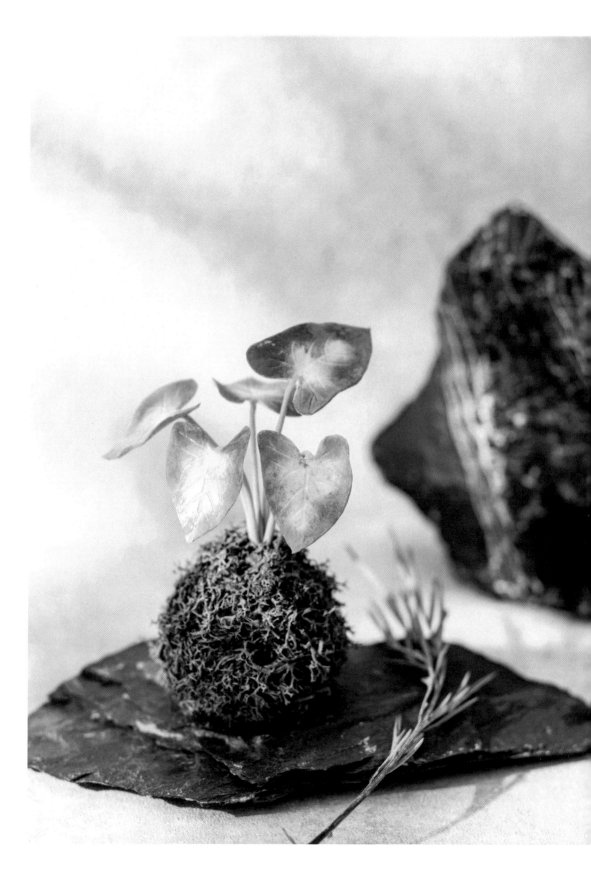

綠精靈合果芋

學名／*Syngonium podophyllum*
　　　'Pixie'

天南星科／合果芋屬

植物特性

原產於南美洲，屬於多年生的藤本植物，攀蔓性高，成株有攀爬能力。常被作為觀賞植物栽培，喜歡高溫多濕和半陰的環境，最忌烈日直曬。

觀察要點

葉片呈戟形，像鴨子的腳掌一樣可愛。綠色葉面上會有大小不規則的白色或黃色斑塊。

製作
重點

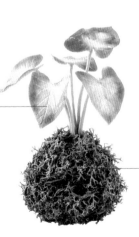

1

本次製作綠精靈合果芋的斑紋，使用科技海綿輕拍葉緣，再用型染筆做出點點效果。

2

除了花器，我們也可以製作苔球，來做出不一樣的綠意效果，更顯觀葉植物的可愛喔！

〔綠精靈合果芋〕

8cm

11cm

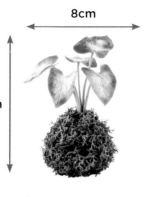

深綠　淺綠　黃綠

1 土調淡綠色，放公文夾裡用桿棒桿平。

2 放上紙型模片，用工具劃出二片葉片。

3 鐵絲（#24）沾白膠，黏於二片土中間。

4 桿平、桿薄後，再依紙型模片劃出葉片。

5 放在葉模上，壓出葉脈紋路。

6 用工具將葉片的葉緣滾薄、滾平。

7 以淺綠＋少許（深綠＋黃綠）調色，用科技海綿沾顏料。

8 用科技海綿輕拍葉片的邊緣。

9 再用型染筆沾顏料。

 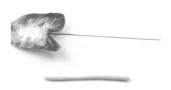

10 以型染筆輕拍出點點斑紋效果。

11 淡綠色土搓長條狀。

12 鐵絲沾白膠，把土黏上，再搓平整。

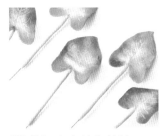 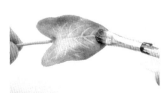

13 做好大小數枚葉片。

14 在葉片上刷上一層薄薄的亮光漆。

15 桿一片土，把球型保麗龍放上。

16 用黏土將保麗龍包起來後，把多餘的土剪掉。

17 再將土包好。

18 把包好黏土的保麗龍球表面沾白膠，黏上水草。

19 黏好水草，可壓一壓，修剪一下。

20 再將合果芋葉片一一組合至苔球上，完成。

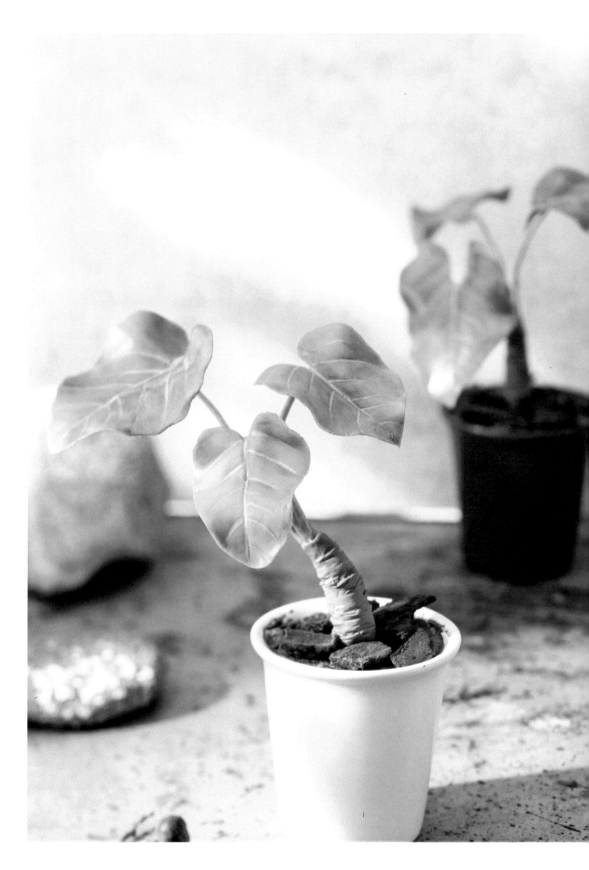

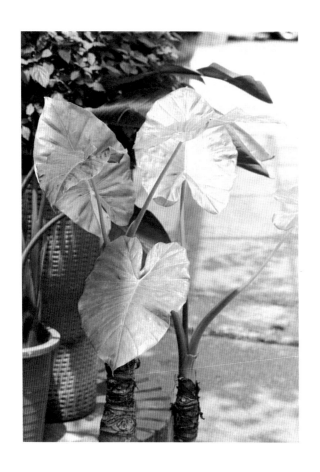

姑婆芋

學名／*Alocasia odora*
天南星科／海芋屬

植 物 特 性

全株有毒，根莖葉皆不可以
入菜。葉片為革質，高度可
達兩公尺以上，耐陰、容易
種植。

觀 察 要 點

葉片全緣，呈廣卵狀心形。
不同於可食用的芋頭，塊莖
長在地下，姑婆芋的塊莖，
長在土表，略為包莖，剝除
外皮就能見到美麗的紋路。

製作
重點

2
葉片組合至盆器上時，可
調整莖葉的高低、葉緣的
弧度，使完成作品看起來
更為自然。

1
製作圓柱狀肉質莖
時，需留意紋路的錯
落劃法，與顏色的深
淺變化。

〔姑婆芋〕

10cm

16cm

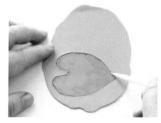

調色

淺綠	深綠	咖啡

白色	黑色

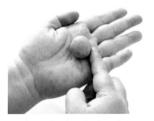

1 黏土揉捏均勻成圓形狀。

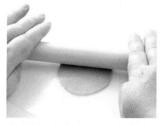

2 放在公文夾裡用桿棒桿平。

3 取出紙型模片用白棒劃出形狀。

4 劃出二片葉片。

5 鐵絲（#22）裁成 1/2 長，沾白膠。

6 把鐵絲放在一片葉子上。

7 把另一片葉片疊上。

8 用桿棒桿薄一些。

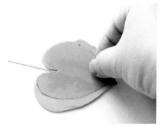

9 放上紙型模片，用白棒描邊切下。

10 切好形狀如上圖。

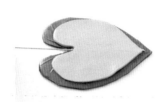

11 將葉片放在葉模上。

12 壓出葉脈紋路。

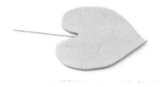

13 使用工具將邊緣切痕滾平滾薄。

14 再滾出一點波浪狀。

15 黏土搓細長條狀。

16 鐵絲沾上白膠。

17 將步驟15的細長條土黏在鐵絲上。

18 將黏上的土搓均勻後，用水抹平。

19 用白棒壓出莖的弧形狀。

20 壓好後的形狀。

21 做出三片大小不一樣的形狀備用。

22 將其中較小的二片用膠帶組合起來。

23 再將第三片用膠帶組合到步驟22的二片葉子上。

24 黏土調咖啡色，搓長形。鐵絲沾白膠，將咖啡色土黏上。

25 黏上的咖啡色土搓均勻後，用工具劃出圓莖的紋路。

26 備好咖啡色、白色、黑色的油彩。

27 將咖啡色加一點黑色跟白色，塗在黏土圓莖上。

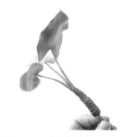

28 不用塗很均勻，可以有深淺的感覺。

29 將花器內部塗上白膠。

30 將咖啡色輕黏土填入花器中。

31 在土上塗白膠。

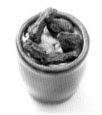

32 黏上樹皮裝飾。

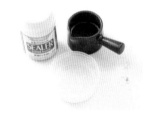

33 亮光漆：水＝ 3：1，比例調好。

34 在葉片上均勻刷上亮光漆。

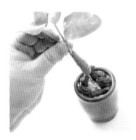

35 將組合好的植株插到土裡。

36 調整葉片及莖的弧度與形狀。

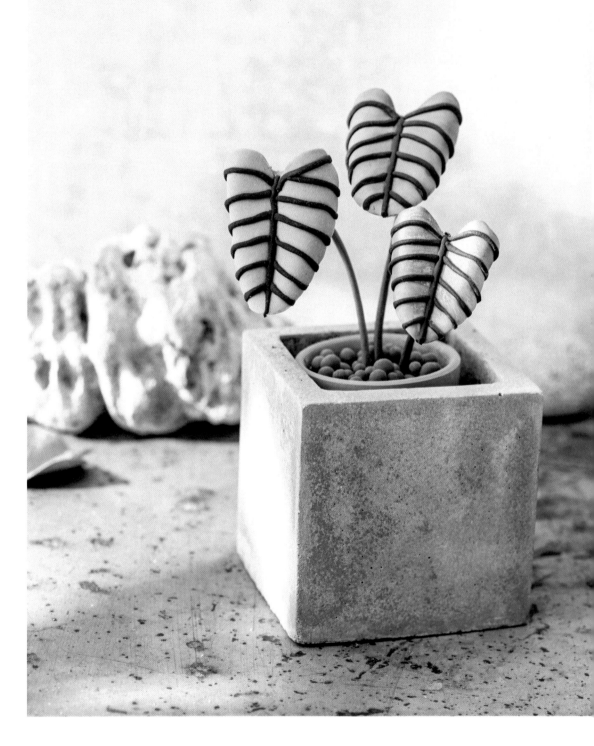

照片提供∕肯于珊

法老王面具

學名∕*Colocasia 'Pharaoh's Mask'*

天南星科∕海芋屬

植物特性

是天南星科海芋屬的一種，水耕、土耕都可以，喜歡有充足的陽光，通常可以長到1到1.5公尺左右。

觀察要點

明亮的深綠色葉面搭配深色的葉脈、葉柄，營造出視覺磅礴的3D效果。成熟時的葉片邊緣會彎曲。

製作重點

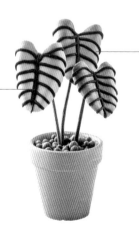

1 法老王面具最為顯眼的就是它深色的葉脈，製作時記得不要黏貼得太直，而是有些弧度的感覺。

2 葉片邊緣會有微微的翻捲，製作時用手把葉片邊緣打彎，將葉片塑型。

〔法老王面具〕

8cm
13cm

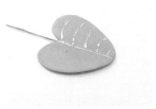

調色

淺綠　咖啡色　黑色

1 綠色土放公文夾裡，用桿棒桿平。

2 放上紙型模片，用工具劃出二片葉片。

3 鐵絲（#22）沾白膠，放在一枚葉片上。

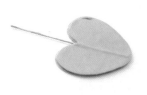

4 將二片葉片疊起來，再用工具桿平、桿薄。

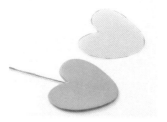

5 再用工具劃出葉片形狀。

6 將白膠沾在葉片上。

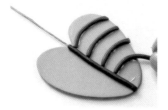

7 輕黏土調黑色，搓長條狀黏上。

8 二邊葉脈依序黏好。

9 葉片放公文夾裡，用手指把葉緣壓平。

10 用手把葉片邊緣打彎，將葉片塑形一下。

11 調咖啡色土，搓長條狀。

12 鐵絲沾白膠，把長條土黏上包梗，搓平整。

13 調咖啡色＋黑色的油彩，將梗塗均勻。

14 葉片上刷一層薄薄的亮光漆。

15 花器內沾白膠，填入輕土，表面黏上黏土做的發泡煉石。

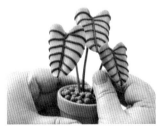

16 將葉片一一組合到花器裡，完成。

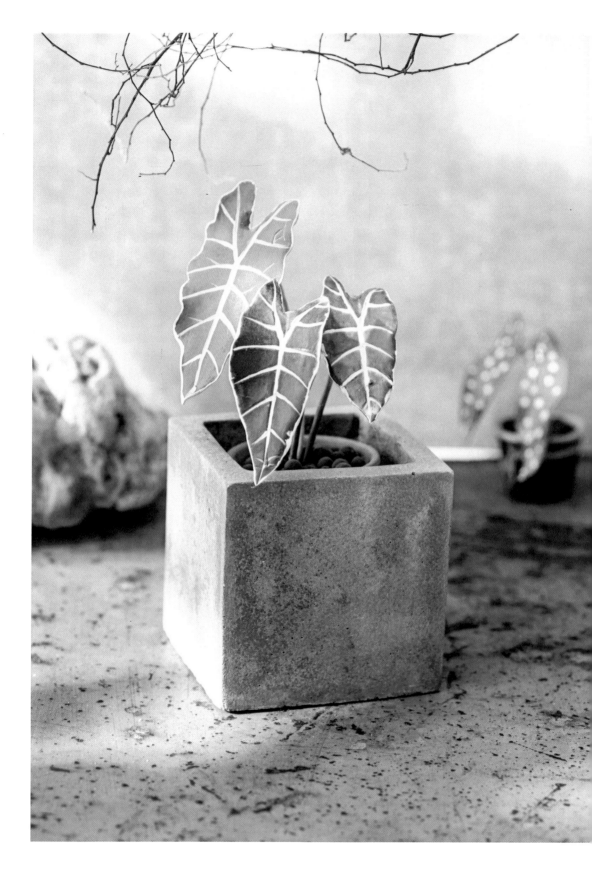

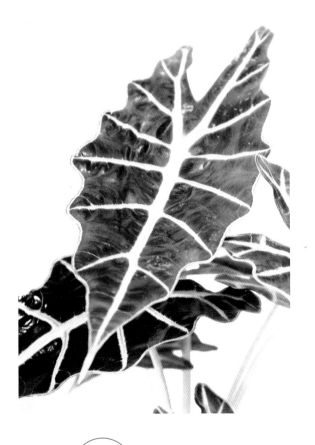

黑葉
觀音蓮

學名／*Alocasia amazonica*
天南星科／海芋屬

植物特性

原產於亞洲熱帶雨林地區，
為多年生草本植物，地下部
份具肉質塊莖，性喜溫暖、
濕潤及半遮陰環境，忌強烈
日光直射。

觀察要點

在深綠色、長心形的葉片上
有顯眼的白色主脈及側脈。
葉緣呈波浪狀，並有一條細
細的白色環線環繞。

製作
重點

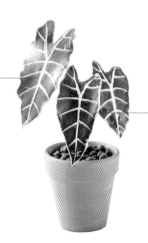

1

葉脈不單純為白色，
且因油彩較不顯色，
我們以壓克力顏料調
成淡黃綠色，帶出黑
葉觀音蓮漂亮、顯眼
的葉脈。

2

記得黑葉觀音蓮最大
的特徵就是葉緣也有
一條白色的環線唷！

〔黑葉觀音蓮〕

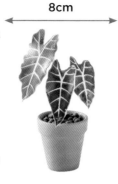

8cm

13cm

調色

油彩：

深綠　　淺綠　　咖啡色

壓克力彩：

黃色　　綠色　　白色

1 深綠色土放公文夾裡，用桿棒桿平。

2 放上紙型模片，用工具劃出二片葉片。

3 鐵絲（#22）沾白膠，放在其中一枚葉片上。

4 將二片葉片疊在一起，用桿棒桿平、桿薄。

5 用工具劃出葉片形狀。

6 放在葉模上，壓出葉脈紋路。

7 壓好紋路，如圖。

8 淡綠色土搓長條，黏在鐵絲上，再搓平整。

9 使用壓克力顏料：少許的（黃色 +綠色），再加上多一點的白色，調成淡黃綠色。

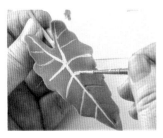

10 在葉脈上劃出淡黃綠色紋路。

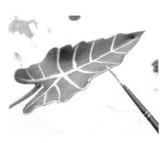

11 葉片邊緣也要畫一圈。

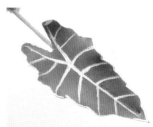

12 畫好紋路如圖。

13 梗刷淡咖啡色的油彩。

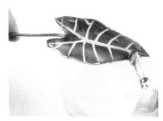

14 葉片塗上一層薄薄的亮光漆。

15 花器內沾白膠，填入輕土，黏上黏土做的發泡煉石。

16 依序將葉片組合至花盆內。

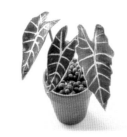

17 完成。

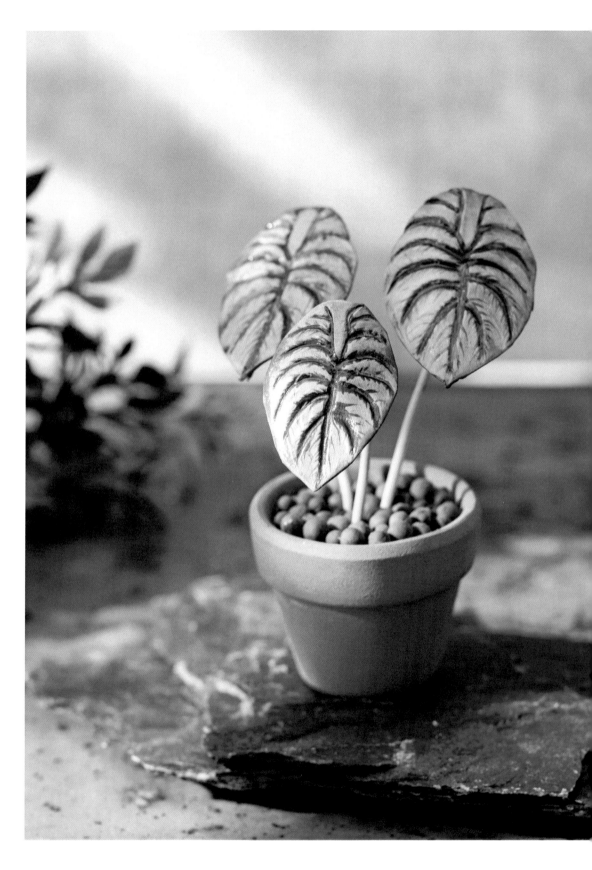

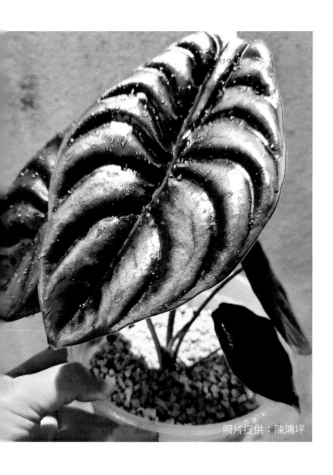

照片提供：陳鴻坪

銅鏡觀音蓮

學名／*Alocasia cuprea Koch*
天南星科／海芋屬

植物特性

又稱「龜甲觀音蓮」或「銅葉觀音蓮」。性喜溫暖潮濕的環境，但又不宜太濕，容易爛根。忌強光直接曝曬。

觀察要點

葉面呈現墨綠至紫黑色，在某些角度觀看，會有淡淡的古銅金屬光澤，葉脈表面凹下，背面則突起像龜甲，非常特別。

製作重點

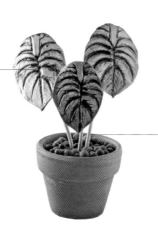

1
因銅鏡觀音蓮背面看得到葉脈的突起，因此葉片僅用一片黏土製作。

2
因葉片只使用一片黏土，莖梗的固定就要靠快乾膠來幫忙。

〔銅鏡觀音蓮〕

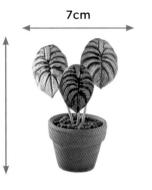

7cm

10cm

調色

調色

淺綠　深綠　黑色

1 土調深綠色，放公文夾裡用桿棒桿平。

2 放上紙型模片，用工具劃出葉形。

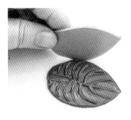

3 將葉片放在葉模上，壓出紋路。

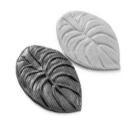

4 壓出紋路如圖。

5 土搓細長水滴狀。

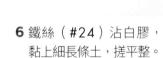

6 鐵絲（#24）沾白膠，黏上細長條土，搓平整。

7 以深綠色+少許白色的油彩調色，塗在葉片上。

8 以深綠色+黑色的油彩調色，塗在葉脈上。

9 在葉子背面塗上快乾膠。

10 將搓好的莖黏在快乾膠上固定。

11 花器內沾膠，填入輕土，黏上發泡煉石。

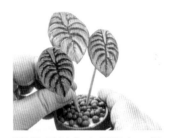

12 將葉片依高低順序，組合到花器裡。

斑葉橘梗
蔓綠絨

學名／*P.billietiae*（Variegated）
天南星科／蔓綠絨屬

 植物特性

原產於中南美洲，生長在低海拔的森林裡，成株的葉片可達1公尺長，是天南星科大型的著生性藤本植物。

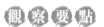 觀察要點

葉形是狹長的戟形，單葉上會有黃綠色的斑紋，葉緣略呈波浪狀，葉子下垂，葉柄為漂亮的橘色。

製作
重點

1
斑葉要自然好看，秘訣就是把綠色小塊黏土黏上黃色葉片後，用工具再把綠色黏土搓拉出不均勻的形狀。

2
一起用橘黃色加少許的紅色油彩，調出斑葉橘梗蔓綠絨曼妙又特殊的色彩吧！

〔斑葉橘梗蔓綠絨〕

11cm

16cm

調色

 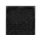

黃色　橘黃　紅色　淺綠

1 黃色土放公文夾裡，用桿棒桿平。

2 用紙型模片劃出二片葉片。

3 鐵絲（#24）沾白膠，將二片葉片黏在一起。

4 用桿棒將葉片再桿薄一些。

5 取小塊的綠色土黏在黃色土上。

6 用白棒將綠色小色塊土搓拉出不均勻狀。

7 再用桿棒桿薄、桿平。

8 放上紙型模片，用白棒劃出葉片形狀。

9 放在葉模上，壓出葉脈紋路。

 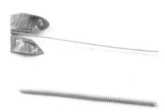

10 壓出葉脈紋路如圖。　　**11** 用工具將葉緣滾平。　　**12** 調橘色土，搓長條狀。

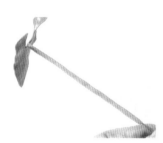 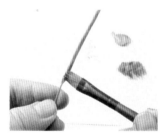

13 鐵絲沾膠，將長條土黏　　**14** 使用橘黃色與紅色油　　**15** 將橘黃色加少許紅色，
　　上，再搓平。　　　　　　　彩。　　　　　　　　　　　在梗上塗均勻。

16 可做不同斑紋的葉片　　**17** 花器內沾白膠，填入咖　　**18** 依序將葉片組合到花器
　　備用。　　　　　　　　　　啡色輕土，表面再黏上　　　　裡，調整好造型。
　　　　　　　　　　　　　　椰絲。

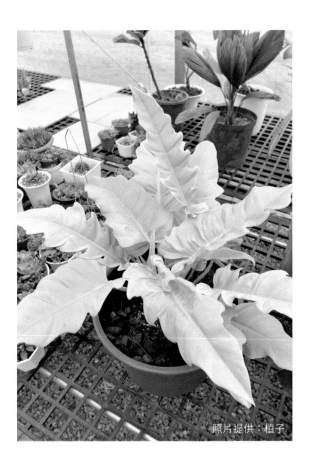
照片提供：植子

黃金火之戒蔓綠絨

學名／*Philodendron*
　　　 'Gergaji Golden'
天南星科／蔓綠絨屬

植 物 特 性

喜濕耐陰，適合半日照的環境。不同於一般植物葉片是由綠轉黃，黃金火之戒蔓綠絨會在新葉到成熟葉的轉換中，從火紅色變為金黃色，最後才變成綠色。

觀 察 要 點

葉緣呈鋸齒狀，葉片則會有橘紅色、黃色、綠色等漸層光澤，極具特色。

製作
重點

1
黃金火之戒蔓綠絨的葉片顏色會有淡淡的漸層。

2
葉片使用單片黏土製作，莖梗的固定需靠白膠幫忙。

8cm

〔黃金火之 戒蔓綠絨〕

11cm

調色

橘黃　黃色　紅色　黃綠

1 黃色土放公文夾裡，用桿棒桿平。

2 放上紙型模片，用工具劃出葉片形狀。

3 葉片放在葉模上，壓出葉脈紋路。

4 壓出來的紋路如圖。

5 黃色土搓長條形。

6 鐵絲（#24）沾白膠，將長條土黏上、搓平，待乾備用。

7 將做好的梗沾上白膠。

8 把梗黏在葉片的背面。

9 以橘黃色加黃色的油彩，均勻塗在葉片上。

10 局部再塗上紅色的油彩做漸層效果。

11 調橘黃色把梗塗均勻。

12 可做數枚黃綠色、黃色的葉片。

13 在葉片刷上薄薄一層亮光漆。

14 花器內沾白膠，填入輕土，表面黏上椰絲。

15 把葉片依序組合到花器裡。

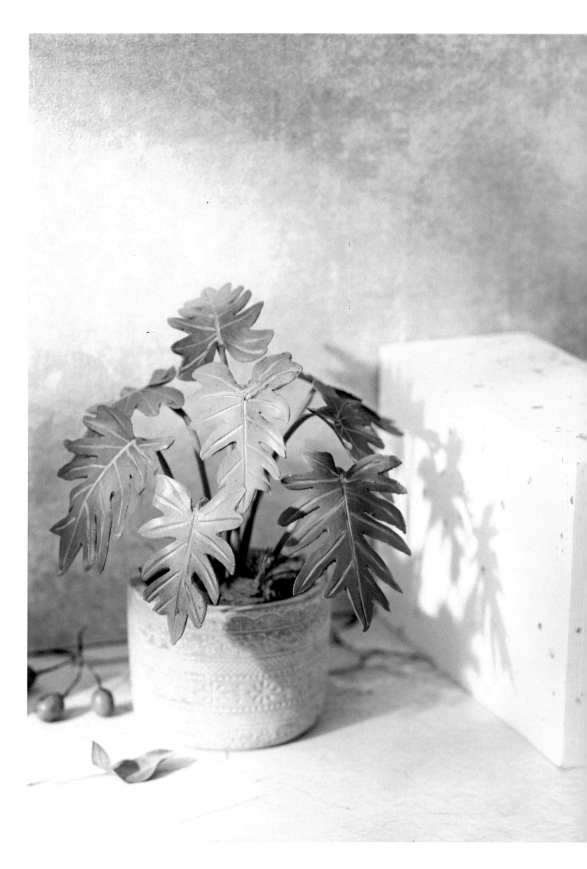

小天使
蔓綠絨

學名／*Philodendron×anadu*
天南星科／蔓綠絨屬

植 物 特 性

原生地在巴西，又稱「佛
手蔓綠絨」、「羽裂蔓綠
絨」、「奧利多蔓綠絨」。
適應性強，喜歡溫暖、潮
濕、半日照的環境。

觀 察 要 點

莖為直立，葉形大，呈不規
則的羽裂狀。

製作
重點

1 ——
小天使漂亮的羽狀裂
葉外型是一大特色，
同時可以稍微凹彎一
些裂葉，讓整體效果
顯得更為自然。

2
小天使的葉紋顯眼，
除了使用工具劃出葉
脈紋路外，可再用淡
綠色油彩上色。

〔小天使蔓綠絨〕

10cm

12cm

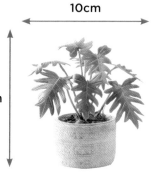

調色

深綠　淺綠　白色

1 綠色土桿平。

2 放上紙型模片劃出二片葉片形狀。

3 放上鐵絲（#24），再把二葉片重疊在一起。

4 葉片邊緣用手壓平。

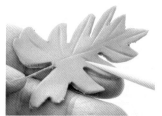

5 用工具劃出葉脈紋路

6 土搓細長條狀。

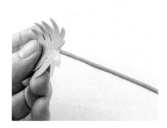

7 細長條土黏在鐵絲上包梗，搓平整。

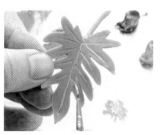

8 調淡綠色油彩，把葉脈紋路畫出。

9 花器內塗滿白膠。

10 填入咖啡色輕黏土。

11 在輕土表面塗滿白膠，黏上椰絲。

12 再把葉片一一組合至花器上，完成。

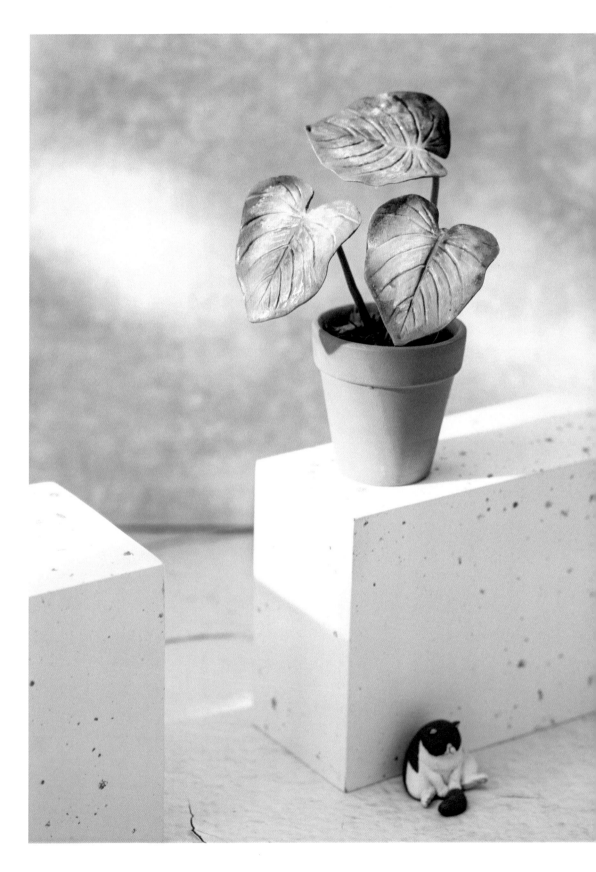

白雲蔓綠絨

學名／*Philodendron mamei*
天南星科／蔓綠絨屬

照片提供：陳鴻坪

植物特性

原產於南美洲厄瓜多，是少數不喜歡往上爬，而是往旁邊蔓生的蔓綠絨屬植物，屬於「地生蔓綠絨」。喜歡高溫多濕，與半日照的環境。

觀察要點

綠色的心形寬大葉子，葉脈很深，上面有彷彿灰塵一樣的銀白色斑紋。

製作重點

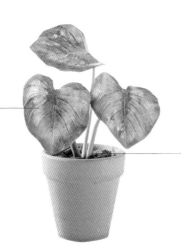

1

先用型染筆點出白色顏料，再用筆將顏色刷開，做出銀霧一般的渲染效果。

2

在長條黏土包梗以後，用工具稍微幫莖梗壓出弧度與紋路。

〔白雲蔓綠絨〕

9cm

12cm

1 綠色土用桿棒桿平。

2 放上紙型模片，用工具劃出二片葉形。

3 取鐵絲（#24）沾白膠放上其中一片葉片，再將第二片疊上桿薄。

4 放上紙型模片把葉片形狀劃出。

5 放在葉模上，壓出葉脈紋路。

6 壓好紋路如圖。

7 土搓細長條水滴狀。

8 黏在鐵絲上搓平整後，用工具壓出莖的弧度。

9 將葉片輕刷一層綠色油彩。

10 用型染筆沾白色油彩
拍、點在葉片上。

11 再用筆刷將白色的顏料
刷均勻。

12 調深綠色油彩，劃出葉
脈紋路。

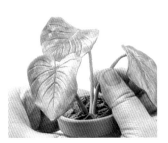

13 把葉片組合到填好輕土
的花器上，完成。

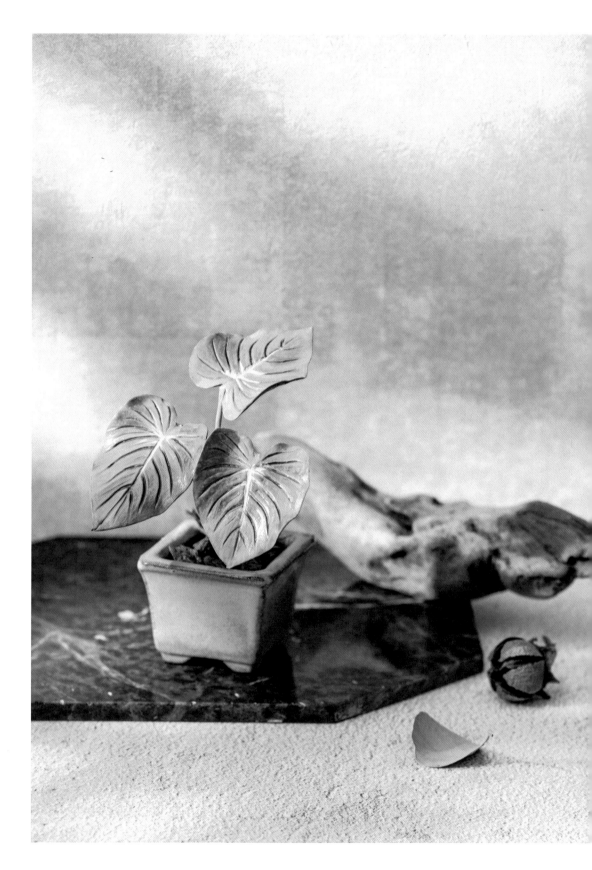

照片提供：林家良

大麥克

學名／*Philodendron*
　　　'McDowell'
天南星科／蔓綠絨屬

植 物 特 性

與白雲蔓綠絨一樣，是喜歡
匍匐生長的品種。喜歡溫暖
濕潤、半日照的環境，在散
射光下表現最好，不能以日
光直射，容易曬傷。

觀 察 要 點

深綠色葉子巨大且呈心形，
葉表呈現蠟質的翠綠色，帶
有突出的白色葉脈與深深的
皺褶。

製作
重點

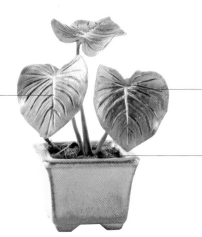

1
大麥克的葉脈深邃，
除了要用葉模壓出明
顯紋路外，最後還要
用畫筆再加強紋路。

2
主葉脈上局部為乳
白色。

3
土黏在鐵絲上後，
要用工具再壓出莖
的姿態與微微扁平
的樣子。

〔大麥克〕

9cm

12cm

1 綠色土用桿棒桿平。

2 放上紙型模片，用工具劃出二片葉形。

3 鐵絲（#24）沾白膠，與二片葉片相疊後桿薄。

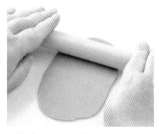

4 再把葉片形狀劃出。

5 放在葉模上，壓出葉脈紋路。

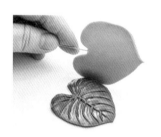

6 壓好紋路，如圖。

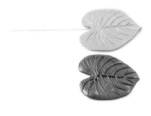

7 用工具將葉片邊緣滾平。

8 取綠土搓細長條。

9 鐵絲沾白膠黏上長條土，搓平整後用工具壓出莖的扁平樣子與弧度。

10 將葉片 輕刷一層淺綠色油彩。

11 再用黃色油彩於邊緣刷上一點漸層。

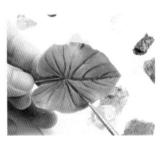

12 調深綠色油彩，畫葉脈紋路。

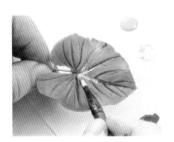

13 用白色油彩刷局部的主葉脈。

14 做好2~3枚葉片備用。

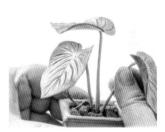

15 花器內沾白膠，填入輕土，黏上椰絲，把葉片組合至花器上，完成。

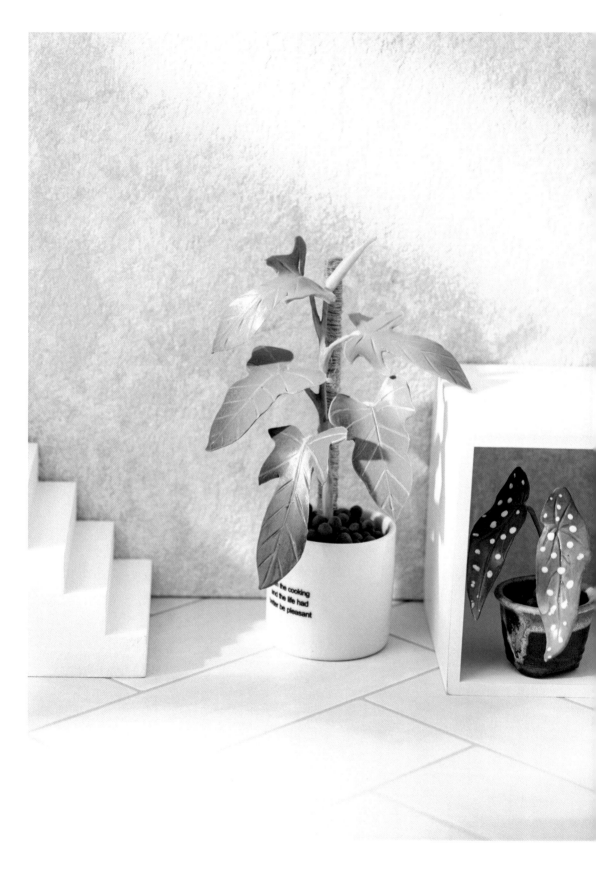

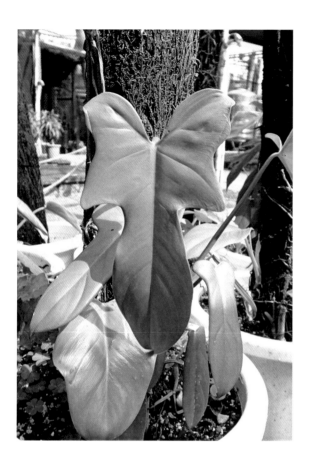

琴葉蔓綠絨

學名／_P.bipennifolium_
Schott
天南星科／蔓綠絨屬

植物特性

又名「琴葉樹藤」。原產於中南美洲，為多年生草本蔓性植物。喜歡溫暖潮濕、有散射光的環境，但水多易爛根。

觀察要點

葉片為深綠色、有光澤，形狀像小提琴。莖上具有氣生根，可攀附於其他物體上生長。

製作重點

1
鐵絲最頂端，要做出一個捲起來的葉片。

2
用竹筷與麻繩做出攀附物，讓成品整體更加擬真、完整、好看。

3
先將葉片依序用紙膠帶與主幹鐵絲組合，再用黏土包梗。

〔琴葉蔓綠絨〕

9cm

14cm

1 調綠土放公文夾裡用桿棒桿平。

2 放上紙型模片，用工具劃出二片葉片。

3 鐵絲（#24）沾白膠，夾在二片葉子中間，用桿棒桿平、桿薄。

4 再依紙型模片劃出葉片。

5 用白棒劃出葉片的葉脈。

6 用工具將葉緣桿薄、桿平。

7 取綠土搓長條狀。

8 鐵絲沾白膠，把土黏上搓平。

9 綠土搓長水滴狀。

10 將水滴土桿平。

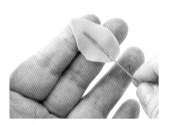

11 鐵絲沾白膠，放於葉片中間。

12 將葉片捲起來，做成捲葉狀。

13 將捲葉與葉片用膠帶組合起來。

14 梗上沾白膠，取適量土黏上搓平。

15 依序將葉片組合，然後包梗。

16 竹筷沾膠。

17 將麻繩捲在筷子上。

18 捲好麻繩的筷子。

19 把筷子插在填好土的花器裡。

20 表面黏上黏土做的發泡煉石。

21 調和壓克力顏料：少許（黃＋綠）＋白色，調成淡綠色，畫上葉脈紋路。

22 畫好葉片，組合好後備用。

23 塗上薄薄一層亮光漆。

24 將植株組合至花器裡即完成。

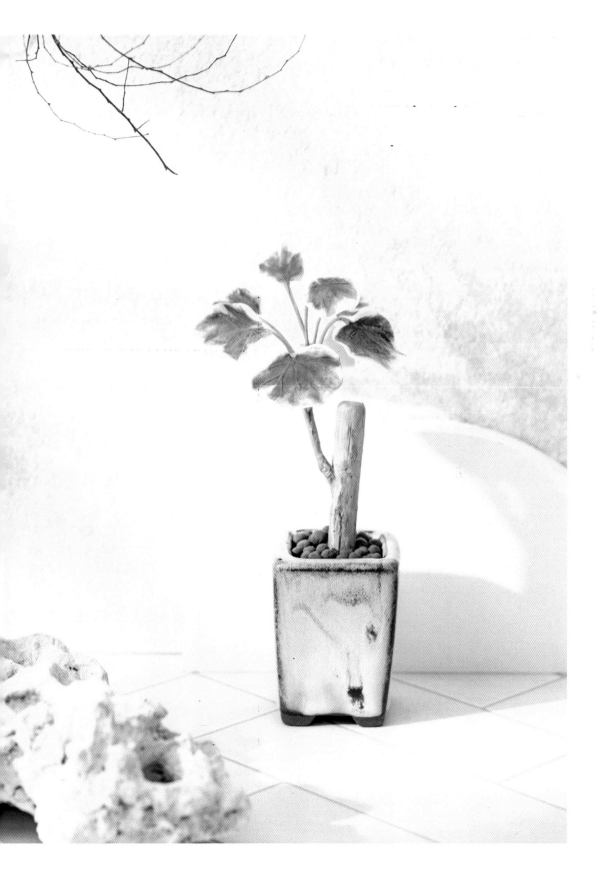

白雪
福祿桐

學名／*Polyscias balfouriana cv.* 'Marginata'

五加科／南洋參屬

植 物 特 性

原產於熱帶美洲、亞洲、太平洋諸島。多枝常綠性灌木，全日照、半日照均能生長，但以半日照最為旺盛。福祿桐因名字象徵著多福多祿多壽，又稱「富貴樹」。

觀 察 要 點

葉片橢圓形或長橢圓形，葉緣有鋸齒，葉色有全綠、斑紋或全葉金黃等。

製作重點

1
白雪福祿桐的斑紋製作重點，除了把綠色黏土疊在黃綠色黏土之上，也要記得用工具拉出不規則的形狀。

2
枝幹製作，要記得劃出紋路，才更像真的喔！

〔白雪福祿桐〕

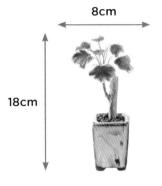

8cm

18cm

調色

白色　黃色　深綠　咖啡色

1 淺綠色土搓長條狀。

2 鐵絲（#24）沾白膠，土黏上搓平整。

3 土調淡淡黃綠色，放在公文夾裡，用工具桿平、桿薄。

4 鐵絲沾白膠，放在土上。

5 把土對摺疊上。

6 放上紙型模片，用工具劃出葉形。

7 綠色土桿平。

8 用工具劃出一小片土。

9 用手把邊緣撕不規則狀。

10 把綠色土放在葉片上。 | **11** 用工具搓綠色土，呈現不規則區塊。 | **12** 用桿棒桿平、桿薄。

13 放上紙型模片，用工具劃出葉片形狀。 | **14** 把葉片放在葉模上，壓出紋路。 | **15** 壓好紋路如圖。

 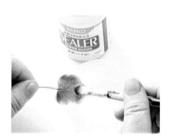

16 用工具把葉子邊緣滾平、滾薄。 | **17** 做好大大小小的葉片備用。 | **18** 把葉片刷上薄薄一層亮光漆。

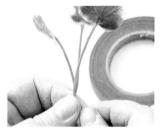 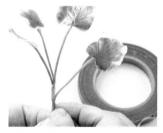

19 取2-3片葉片，用膠帶組合好。 | **20** 土搓長，包一小段梗。 | **21** 再依序把葉片組合。

22 再包一小段梗。

23 土調淡咖啡色，包在鐵絲上。

24 用工具劃出枝幹紋路。

25 把組好的葉子沾上快乾膠。

26 把葉片黏在枝幹上。

27 用咖啡色油彩刷在枝幹上。

28 花器內沾白膠，填入輕土。

29 表面黏上黏土做的發泡煉石。

30 把組合好葉子的枝幹組合到花器上即完成。

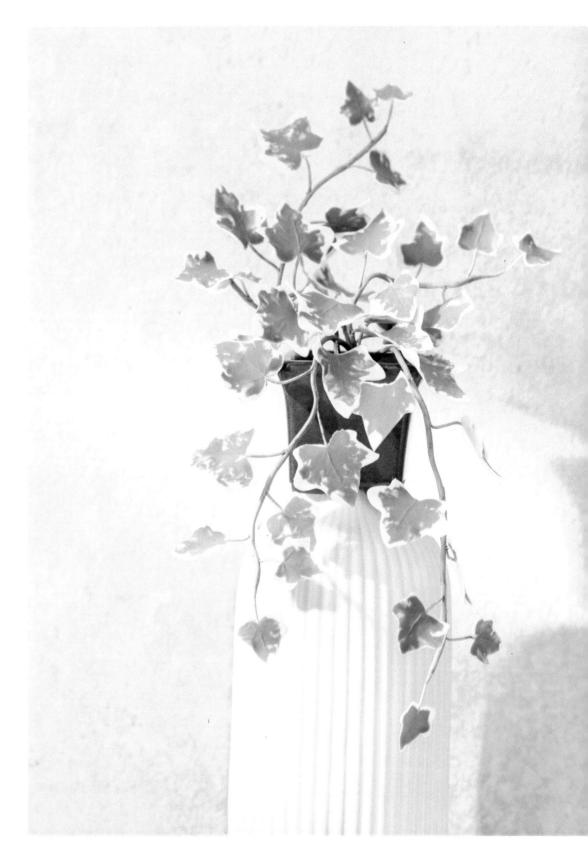

斑葉常春藤

學名／*H. helix*（Variegated）
五加科／常春藤屬

植物特性

又稱「斑葉長春藤」，原產於歐洲、北非與亞洲地區。常綠藤本植物，會於莖部長出氣生根攀附。在冷涼的環境下可以生長良好，葉片不耐強日照曝曬。

觀察要點

單葉互生，葉子表面油綠光滑，參雜乳白色斑紋。適合懸掛垂吊，非常浪漫。

製作重點

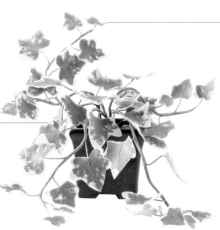

1
不同於福祿桐是用工具拉出斑紋的不規則狀，常春藤用手推壓出綠色斑塊，更顯自然。

2
組合時要留意，常春藤的葉片是互生，而非對生喔！一不小心就會越做越多，非常過癮！

〔斑葉常春藤〕

13cm

16cm

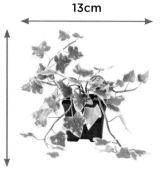

白色　　深綠　　淺綠

1 白色土放公文夾裡，用桿棒桿平。

2 放上紙型模片，用工具劃出二片葉片。

3 鐵絲（#26）沾白膠，將二片葉片疊起來。

4 取一小塊綠土，用桿棒桿平。

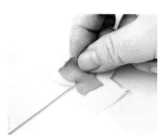

5 切成小片形狀，放在白色土上。

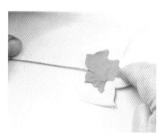

6 用手推壓出一些線條斑紋。

7 再把土桿平、桿薄。

8 用紙型模片劃出葉片形狀。

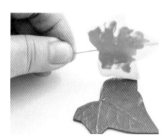

9 放在葉模上，壓出葉脈紋路。

10 壓出紋路如圖。

11 用工具把葉緣桿平、桿薄。

12 土搓長,鐵絲沾白膠,包梗,搓平整。

13 做出大大小小的葉片備用。

14 將小葉子用膠帶組合到鐵絲上。

15 土搓細長條狀。

16 鐵絲沾白膠,黏上細長土,包梗,搓平整。

17 將快乾膠擠在紙上。

18 鐵絲沾快乾膠,黏於梗上。

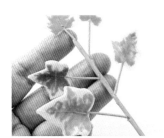

19 依序把葉片黏貼於梗上,組合長長短短數支。

20 再把一枝枝葉子組合到花器上。

網紋草

學名／*Fittonia albivenis*
爵床科／網紋草屬

為多年生草本植物,原產於
南美洲溫暖潮濕的森林裡。
有極佳的耐陰性,性喜潮濕
的半遮蔭處,陽光直射容易
導致葉片焦枯。

植株矮小,匍匐生長,嬌
小、深綠色的葉片上有顯眼
的白色網狀紋葉脈,形成強
烈的對比。

製作
重點

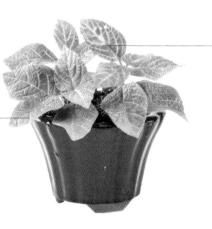

1
因網紋的特色,我們
使用白色土來製作葉
片,再用科技海綿拍
出綠色。

2
真實的葉片不一定
每片都只有綠色,
有些葉片可以再刷
出淡淡的黃色,塑
造出漸層效果。

〔網紋草〕

10cm

9cm

調色

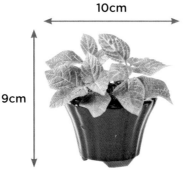

深綠　淺綠　黃色

1 白色土放公文夾內，用桿棒桿平。

2 鐵絲（#24）沾白膠放在土上，再將土對摺，覆蓋鐵絲。

3 放上紙型模片，用工具將葉片劃出。

4 把葉片放在葉模上。

5 壓出深深的紋路如圖。

6 淡綠色土搓一小長條狀。

7 黏在鐵絲上，做一小段梗。

8 用科技海綿沾深綠色＋淺綠色的油彩，輕拍在葉片上。

9 拍出顏色如圖。

10 葉端再用黃色油彩，輕刷漸層效果。

11 取二片小葉，用膠帶組合起來。

12 土搓長條，黏在鐵絲上做梗。

13 把第三片葉片組合上。

14 再依序把第四片也組合上。

15 再搓長條土包梗。

16 包好梗後，把梗的土塗抹均勻。

17 再將葉片依序組合上。

18 包梗作法如步驟16。

19 把花器填入輕土，黏上水草。

20 把葉片一一組合到花器上。

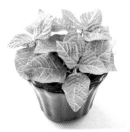

21 完成。

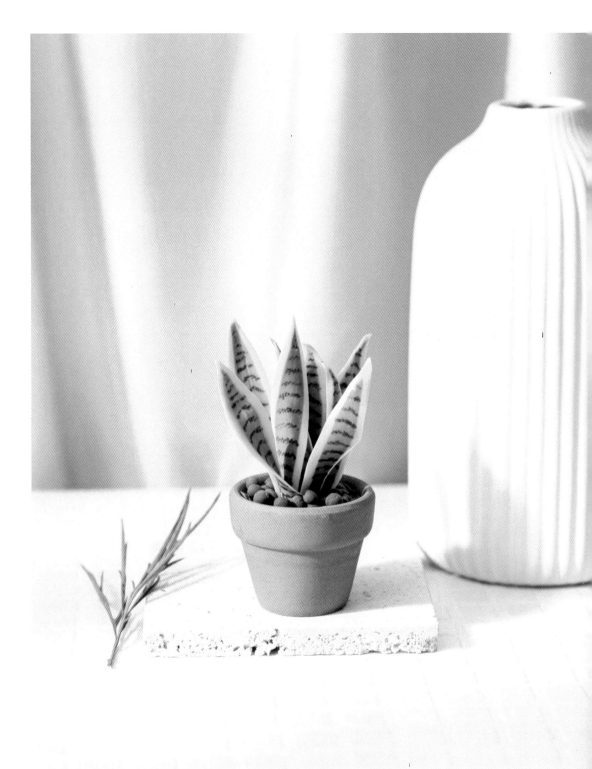

金邊虎尾蘭

學名／*S. trifasciata*
'Futura Golden Compacta'
天門冬科／虎尾蘭屬

 植 物 特 性

為多年生肉質草本植物,原產於
非洲乾燥地區,耐陰、耐旱性
強,喜愛高溫,適合半日照,是
易於種植的觀葉植物。

 觀 察 要 點

沒有葉柄,根莖在地下匍匐延
伸,葉片從發達的地下根莖延伸
叢出。葉形呈劍形直立狀,葉緣
有黃色繞邊,兩面有明顯的深淺
綠色橫條斑紋。

製作
重點

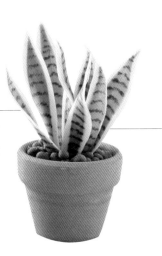

1 ────────────

除了黃色的葉緣,綠色葉面
上的橫斑紋也是美麗的重
點,一起動手一筆一筆畫出
來吧!正反兩面都要畫喔!

2

金邊虎尾蘭的葉片不會
全部都直挺挺的,部份
最後要用手扭轉塑型一
下,更顯自然、可愛。

〔金邊虎尾蘭〕

6cm

10cm

1 綠色土搓長水滴狀。

2 鐵絲（#24）沾白膠，
穿進水滴土內。

3 將土再搓為更細長的水
滴狀。

4 取黃色土搓細長狀，搓
二條。

5 將步驟3的綠色水滴放
在公文夾裡，用手壓
平，作為葉片。

6 把步驟4的黃色土放在
葉片二邊。

7 用桿棒把土桿平、桿
薄。

8 用工具把二邊黃色土修
去多餘的面積，留下細
邊條。

9 再用手把葉緣兩側壓
平、壓薄。

10 以綠色+黑色的壓克力
顏料調均勻。

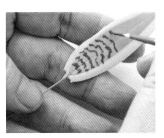

11 用細筆在綠色葉片處畫
出深綠色相間的橫斑
紋，正反兩面都要畫。

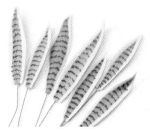

12 畫好紋路備用。

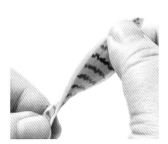

13 有些葉片用手扭轉塑
形。

14 扭轉塑形好，如圖。

15 葉片刷上一層薄薄的亮
光漆。

16 花器內沾白膠，填入輕
土，表面黏上黏土做的
發泡煉石。

17 將葉片一一組合到花器
內即完成。

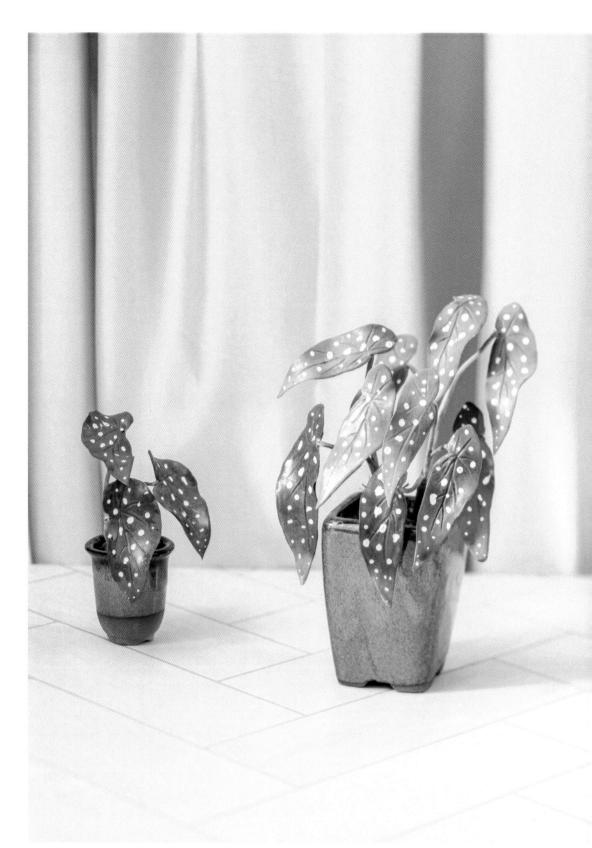

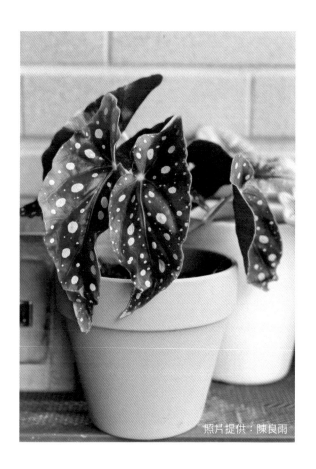

照片提供：陳良雨

星點
秋海棠

學名／*Begonia maculata*
　　　Raddi.
秋海棠科／秋海棠屬

植物特性

又稱「銀點秋海棠」或「白點秋海棠」，也有人戲稱它為植物界的草間彌生。多年生草本植物，原產於巴西雨林。性喜濕熱、半日照環境。

觀察要點

葉子為橢圓狀，枝條先端會下垂。葉表為鮮綠色，上有無數銀白色斑點，葉背則為紅褐色。

製作
重點

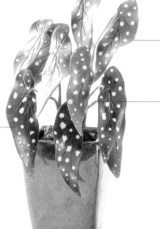

1
星點秋海棠的白色斑點有大有小，使用珠棒時可控制力道，完成大大小小斑點的效果。

2
葉片背後是紅褐色喔！

3
因枝條尖端下垂，在使用鐵絲固定莖梗與葉片時，會將鐵絲前端彎曲藏於葉片內。

〔星點秋海棠〕

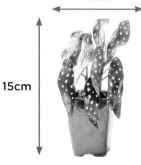

10cm
15cm

調色

白色

紅色

咖啡色

深綠

1 土調紅褐色及綠色。

2 放在公文夾裡，用桿棒桿平。

3 放上紙型模片，劃出一片綠色、一片紅褐色。

4 鐵絲（#24）沾白膠，頂端彎曲，放在紅褐色的土上。

5 再疊上綠色土，用桿棒桿薄。

6 再放上紙型模片，用工具劃出葉片形狀。

7 放在葉模上，壓出葉脈紋路。

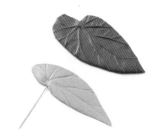

8 壓好紋路如圖。

9 用工具把葉子邊緣滾平、滾薄。

 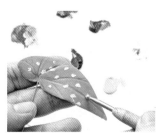

10 搓一細長條土。

11 鐵絲沾白膠，把土黏上
包梗，搓平整。

12 用珠棒沾白色油彩，在
葉片上點出大大小小的
白色斑點。

 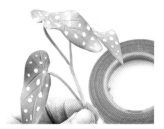

13 取二片葉片用膠帶組合
起來。

14 搓長條土包梗。

15 再把第三片葉子用膠帶
組合上。

16 再搓長條土包梗。

17 依序把其他葉片組合
上。

18 將組合好的葉子組合到
花器上。

19 用咖啡色油彩刷在梗上，
完成。

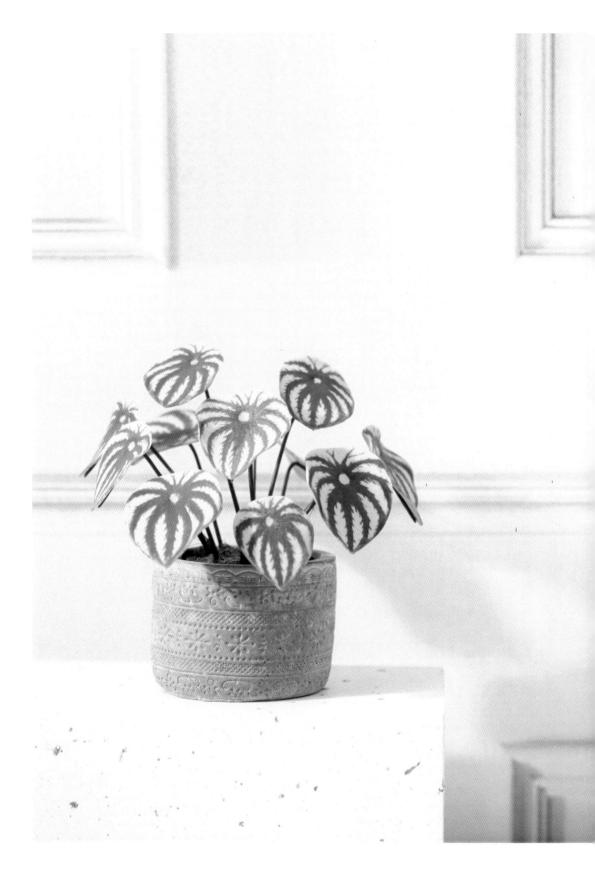

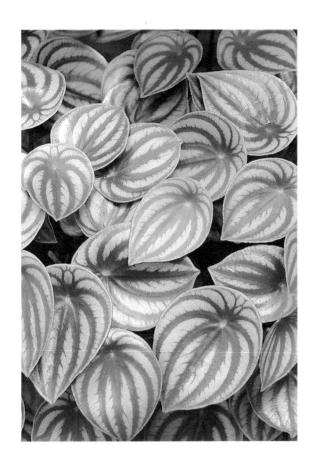

西瓜皮椒草

學名／*Peperomia sandersii*
胡椒科／椒草屬

 植 物 特 性

多年生草本植物，終年常綠，
原產於南美洲熱帶地區。性喜
通風、排水良好的環境，不喜
歡強光植曬，應安排於遮陰或
有明亮散射光之處。

 觀 察 要 點

株型矮小繁茂，葉為卵圓
形，尾端呈尖狀。主脈為濃
綠色，葉柄紅褐色，狀似西
瓜皮是其觀賞重點。

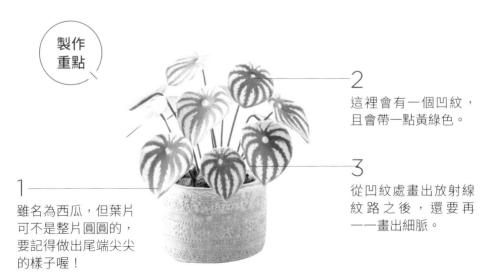

製作
重點

2
這裡會有一個凹紋，
且會帶一點黃綠色。

3
從凹紋處畫出放射線
紋路之後，還要再
一一畫出細脈。

1
雖名為西瓜，但葉片
可不是整片圓圓的，
要記得做出尾端尖尖
的樣子喔！

〔西瓜皮椒草〕

10cm

12cm

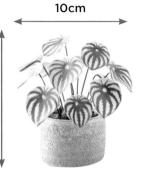

深綠　淺綠　紅色　咖啡色

1 土調成淺綠色，放在公文夾裡，用桿棒桿平、桿薄。

2 放上紙型模片，劃出葉形。

3 劃好形狀如圖。

4 取紅褐色土，搓細長條狀。

5 鐵絲沾白膠，黏上土，搓平整，待乾備用。

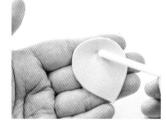

6 用工具在葉子胖的一端壓出凹紋。

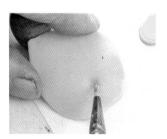

7 在葉片凹紋處刷上淡淡的黃色油彩。

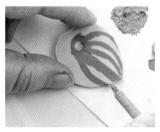

8 用深綠色油彩從凹紋處畫出放射線狀的紋路。

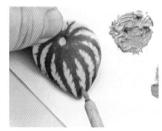

9 再從主脈上畫出一些細脈。

10 葉 片 背 面 沾 上 快 乾 膠。

11 將莖黏上葉片待乾。

12 把花器填好土，再將葉 片一一組合上，完成。

箭羽竹芋

學名／*Calathea insignis*
竹芋科／孔雀竹芋屬

植 物 特 性

原產於巴西，為單子葉、多年生的常綠草本植物，喜歡溫暖、濕潤、半遮蔭的環境。

觀 察 要 點

單葉互生，莖呈暗紅色。葉表上的主葉脈二側，有如箭羽般排列的墨綠色紋路，葉背則為紫紅色。

製作
重點

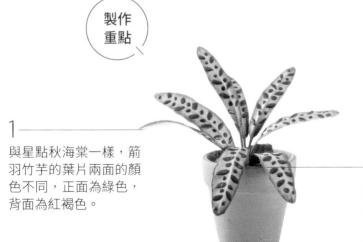

1 ——————

與星點秋海棠一樣，箭羽竹芋的葉片兩面的顏色不同，正面為綠色，背面為紅褐色。

2

箭羽竹芋的斑紋使用小塊黏土黏上的效果會比用畫的更加精緻、擬真喔！

〔箭羽竹芋〕

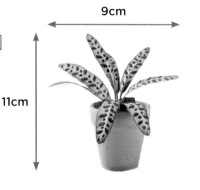

9cm

11cm

淺綠　深綠　紅色

咖啡色　黑色

1 土調成淺綠色、紅褐色，用桿棒桿平、桿薄。

2 放上紙型模片，用工具劃出二枚葉片。

3 鐵絲（#24）沾白膠黏在土上，把綠色土疊在紅褐色土上。

4 再把土桿平、桿薄後，用工具劃出葉片形狀。

5 放在葉模上，壓出葉脈紋路。

6 壓出紋路如圖。

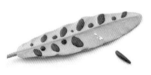

7 用手把葉子邊緣壓平。

8 紅褐色土搓長條，黏上鐵絲包梗。

9 土調墨綠色，搓成小長條，壓扁沾上白膠，黏上斑紋。

10 花器內塗上白膠。

11 填入輕土。

12 表面黏上椰絲。

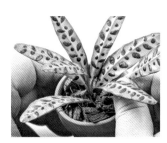

13 依序把葉片組合到花器
上，完成。

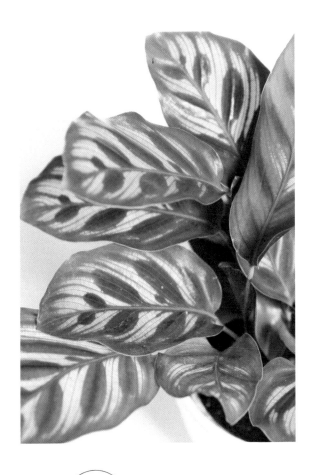

孔雀竹芋

學名／*Calathea makoyana*
竹芋科／孔雀竹芋屬

植 物 特 性

原產於巴西，喜半日照環境，溫度低於15℃易受寒害須注意保暖；竹芋在夜間葉片會豎立向上產生睡眠運動，以保護中間嫩芽。

觀 察 要 點

葉呈卵形或長橢圓形，葉色淡黃，葉脈兩側產生如橄欖綠、卵形大小對生的明顯斑塊，葉形外觀就像孔雀羽毛，葉背面呈現紫紅色。

製作重點

1
葉子的邊緣要記得刷上深綠色的油彩顏料。

2
淡色斑塊除了白色，也可以使用淡黃色的土來製作，營造出豐富視覺感。

3
白色土疊上綠色土後，要使用工具將白色土邊緣搓拉出羽毛狀，整體看起來才自然。

〔孔雀竹芋〕

9cm

8cm

深綠　淺綠　紅色

咖啡色　白色

1 土調白色、綠色、紅褐色。

2 把三塊土用桿棒桿平、桿薄。

3 把紅褐色和綠色土用工具劃出葉片形狀,白色則劃小片些。

4 鐵絲(#24)沾白膠,黏在紅褐色土上。

5 依序把綠色、白色土疊上黏住。

6 用工具把白色土搓拉成羽狀。

7 用桿棒桿平、桿薄。

8 放上紙型模片,劃出葉片形狀。

9 放在葉模上,壓出葉脈紋路。

10 壓好紋路如圖。

11 搓墨綠色土，壓扁黏在葉脈上。

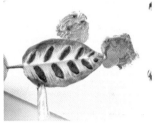

12 在葉子邊緣刷上深綠色油彩顏料。

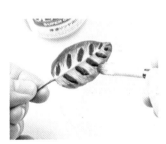

13 在葉片上刷上一層薄薄的亮光漆。

14 花器內沾白膠，填入輕土，表面黏上黏土做的發泡煉石。

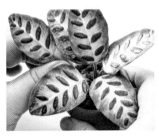

15 把葉片依序組合到花器上，完成。

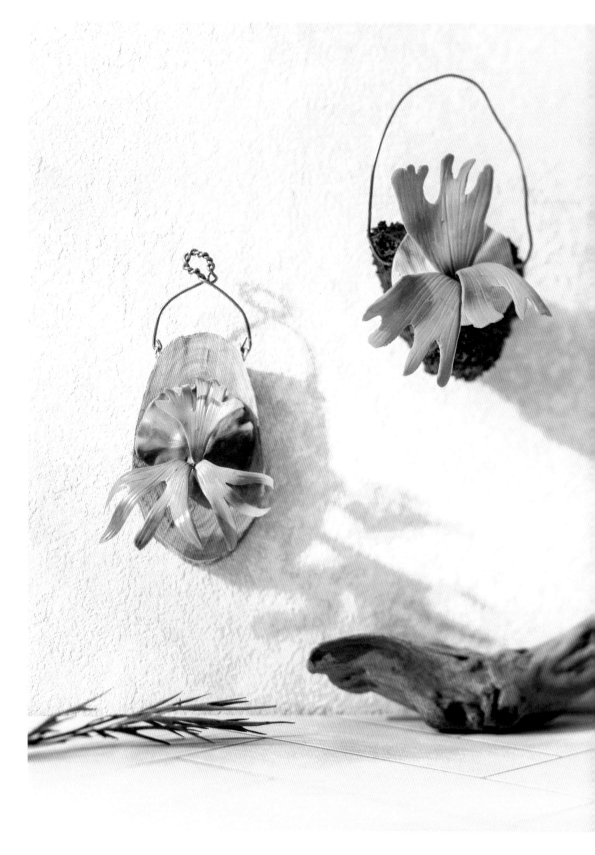

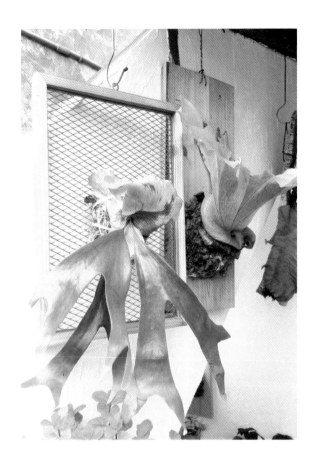

鹿角蕨

學名／*Platycerium bifurcatum*
水龍骨科／鹿角蕨屬

植物特性

原生於熱帶與亞熱帶地區的雨林，為附生氣生型植物，性喜高溫、濕潤的環境。植株多呈懸垂形，附生於蛇木板或是樹幹上。

觀察要點

生長的姿態，有著外觀差異很大的葉型：一是孢子葉，其會向前或向下延伸分叉，外觀似鹿角；二是營養葉，具有貯存養料和水分的功能，葉型為圓形或扇形，原為綠色，隨生長漸變為褐色。

製作重點

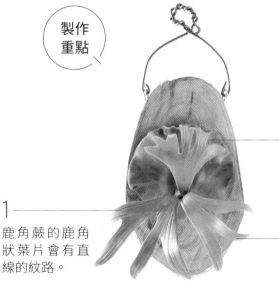

1
鹿角蕨的鹿角狀葉片會有直線的紋路。

2
圓型的葉片上除了有紋路，葉緣還有微微的波浪狀，並可刷上一點棕色，讓成品更擬真。

3
葉的尖端帶一點黃色漸層。

〔鹿角蕨〕

6cm

13cm

深綠　淺綠　咖啡色　黃色

1 綠色土放公文夾裡，用桿棒桿平、桿薄。

2 鐵絲（#24）沾白膠放在土上，另一端對摺疊上、桿平。

3 放上紙型模片，用工具劃出葉子形狀。

4 用工具在葉片上劃出紋路。

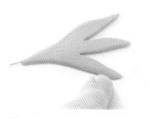

5 用手將葉的邊緣壓平。

6 以深綠色+淺綠色的油彩調色，刷在葉片上。

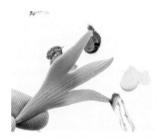

7 葉尖再用黃色輕刷出效果。

8 桿一片土，劃圓。

9 用剪刀剪一刀。

10 把角度修圓。

11 用工具壓出紋路。

12 用工具滾出波浪狀。

13 取一塊綠土，黏在木板上。

14 把圓形土黏貼上。

15 刷上綠色油彩。

16 邊緣刷上一點咖啡色。

17 將葉片組合上即完成。

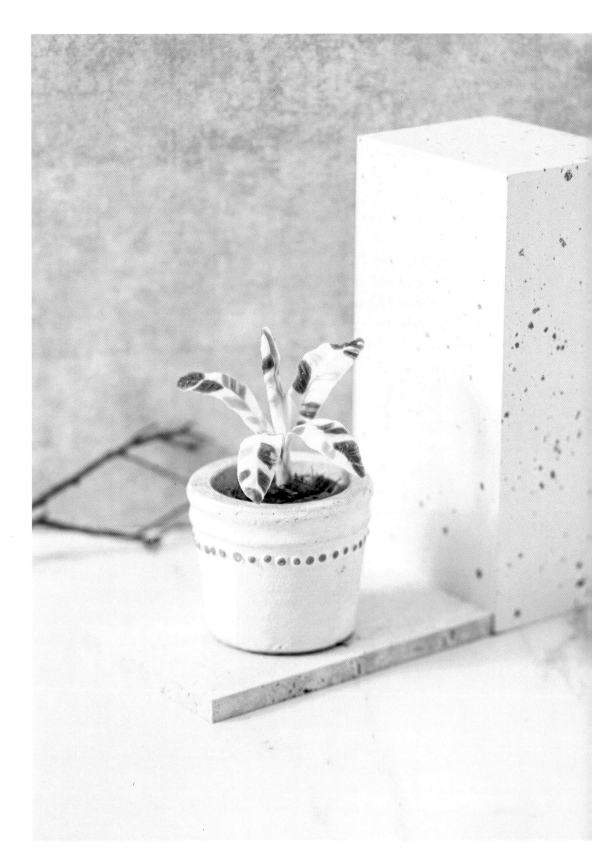

夏威夷 雲彩蕉

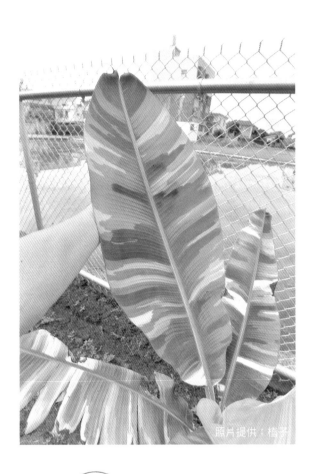

照片提供：楂孚

學名／*Musa* 'Ae Ae'
芭蕉科／芭蕉屬

植 物 特 性

原產於夏威夷，多年生灌木，又稱「夏威夷白間蕉」或「斑葉香蕉」，喜歡溫暖潮濕、半日照的環境。觀葉植物玩家們視為高階的品種。會結果，結出的香蕉皮也有斑紋。

觀 察 要 點

莖為假莖，由緊密堆積的葉鞘形成，葉子很大，葉表有相間的的白色與綠色斑紋，有如迷彩一般。

製作
重點

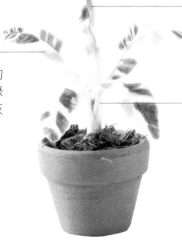

1
夏威夷雲彩蕉漂亮的迷彩綠，可用三種綠色：深綠、淺綠、灰綠來製作。

2
中間的葉子可做1-2片朝內捲曲的模樣。

3
葉鞘是扁平、有弧度的。

〔夏威夷雲彩蕉〕

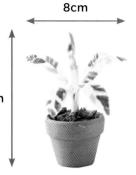

8cm

10cm

調色

淺綠　深綠　黑色　白色

1 取白色土放公文夾裡，用桿棒桿平、桿薄。

2 鐵絲（#24）沾白膠放在土上，另一端疊上後用桿棒桿平。

3 調淺綠色、灰綠色、深綠色的土。

4 將三種綠色土取小塊壓扁，放在葉片上，再用工具搓一搓。

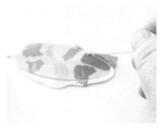

5 把葉片桿平後，放上紙型模片，劃出葉子的形狀。

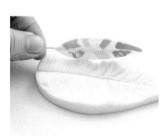

6 把葉片放在葉模上，壓出葉脈紋路。

7 壓出紋路如圖。

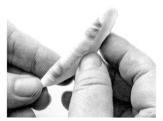

8 將葉片朝裡面捲曲起來。每一株成品可做1-2片捲曲的葉片。

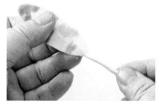

9 土搓細長條，黏在鐵絲上包梗，搓平整。

10 用工具壓出梗的弧
度。

11 把葉片用膠帶組合起
來。

12 花器內沾白膠，填入輕
土，表面黏上黏土做的
發泡煉石。

13 把整株葉片組合到花器
上即可。

14 稍微調整一下葉片的角
度，完成。

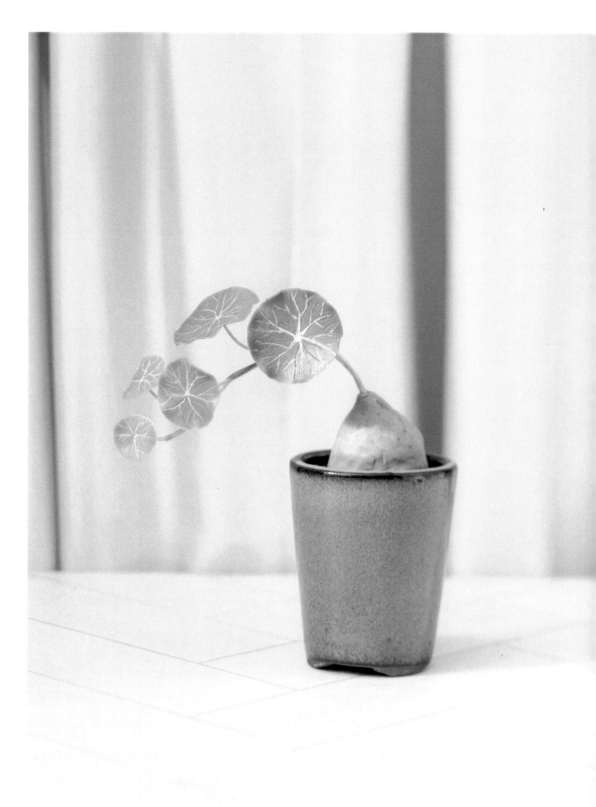

照片提供：張淑貞

山烏龜

學名／*Stephania erecta*
防己科／千金藤屬

植物特性

原產於亞洲和澳洲的熱帶森林裡，為塊根類多肉植物，又稱「地不容」或「金不換」。喜歡溫暖、明亮、濕潤的環境，但不能接受陽光直射。在冬季時會落葉並進入休眠狀態。

觀察要點

塊莖長得像馬鈴薯，外表摸起來粗糙、微微龜裂。發芽後的葉片就像迷你荷葉一般，枝藤生長姿態曼妙。

製作重點

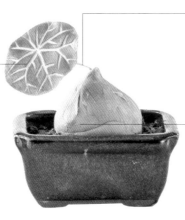

1

壓紋時要記得壓深一點，利用科技海綿沾綠色油彩，輕拍葉片表面時，才能凸顯漂亮的葉脈。

2

山烏龜的鐵絲與葉面固定，需要再一個小水滴黏土來幫忙。

3

山烏龜的塊根呈不規則狀，不用捏得太圓沒有關係。底部可用兩支牙籤協助固定。

〔山烏龜〕

14cm

11cm

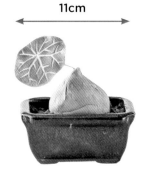

調色
調色

深綠　淺綠　黑色　白色

1 土調淡綠色，放公文夾
裡用桿棒桿平、桿薄。

2 放上紙形模片，用工具
劃出圓形葉片的形狀。

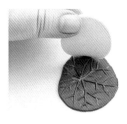

3 放在葉模上，壓出葉脈
紋路。

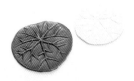

4 紋路壓深後如圖。

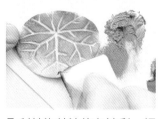

5 科技海綿沾綠色油彩，輕
拍葉片表面。

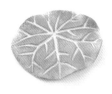

6 拍好顏色後，可看到淺
色的葉脈。

7 土搓細長條狀。

8 黏在鐵絲上包梗備用。

9 取一小土，搓水滴狀。

10 水滴土黏在包好的梗上後，壓平。

11 在梗壓平一端黏上快乾膠。

12 黏上葉片。

13 土調淡咖啡色，捏出不規則狀作塊莖。

14 花器內沾白膠，填入輕土，插入二根牙籤將塊莖固定在花器上。

15 把葉片插在塊莖上，調整好葉片即完成。

Part 3

個性化加分應用

黏土觀葉植物不只可以做一盆盆的擺飾，

也可以結合五金小材料，

做出獨一無二的小配件喔！

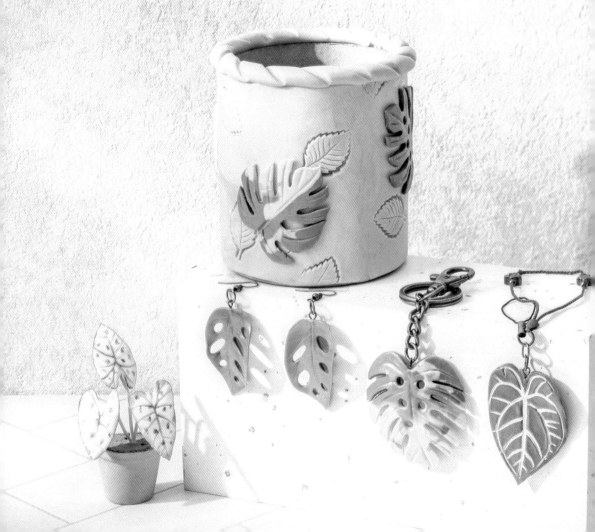

〔龜背芋鑰匙圈〕

1 土調深綠色，用桿棒桿平。

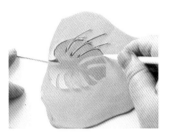

2 放紙型模片，用工具劃出葉片形狀。

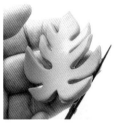

3 用剪刀把葉片邊緣修飾整齊。

4 修飾好如圖。

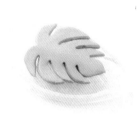

5 放在葉模上，壓出葉脈形狀。

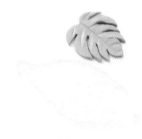

6 壓出紋路如圖。

7 用吸管壓出一些洞洞。

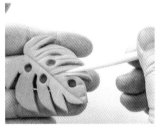

8 用工具再把葉脈壓深一些，待乾。

9 半乾時，裝上羊眼。

10 把鑰匙圈裝上。

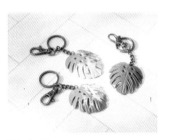

11 完成。

〔窗孔龜背芋耳環〕

1 綠色土用桿棒桿平、桿薄。 **2** 放紙型模片，用工具劃出葉形。 **3** 把葉片放在葉模上，壓出葉脈紋路。

 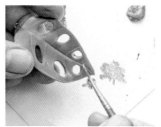 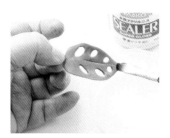

4 用吸管壓出洞洞效果。 **5** 調淡綠色油彩畫葉脈。 **6** 刷上一層薄薄亮光漆。

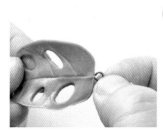

完成

7 裝上羊眼。

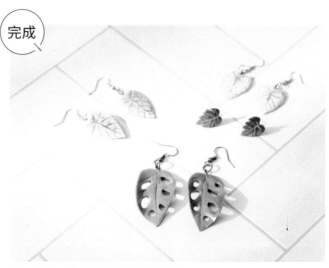

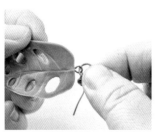

還可做各種喜愛的葉片造型喔！

8 再裝上耳環。

〔圓葉花燭吊飾〕

1 調深綠色土，用桿棒桿平。

2 放上紙型模片，用工具把葉形劃出。

3 把葉片放在葉模上，壓出葉脈紋路。

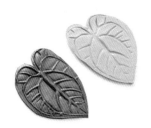

4 壓出紋路如圖。

5 調白色+黃色壓克力顏料，畫在葉脈上。

6 在葉片上輕刷薄薄一層亮光漆。

7 把葉片勾在吊飾上。

完成

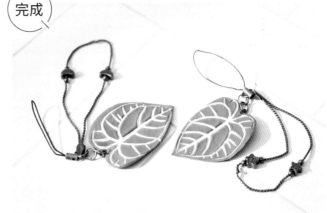

〔彩葉芋磁鐵〕

1 淺綠色土搓長條狀，包梗。

2 白色土桿平、桿薄，用工具劃出二個缺口。

3 把梗放在土的一端，另一端疊上。

4 桿平後，用工具劃出葉片形狀。

5 劃出心型葉片。

6 把葉片邊緣用手輕壓平、壓薄。

7 用工具劃出葉脈紋路。

8 用綠色油彩在葉子邊緣畫出顏色。

9 用筆輕刷均勻。

 10 再用淡綠色油彩畫出葉脈。

 11 粉紅色油彩,畫上斑點。

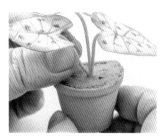 **12** 把葉片組合至吸鐵花盆裡即可。

完成

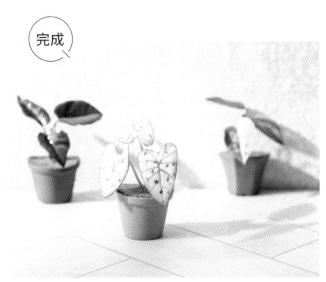

可參考前面的五種彩葉芋教學,畫出不一樣的作品喔!

〔龜背芋筆筒〕

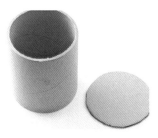

1 準備衛生紙捲筒，硬紙板切圓。

2 把圓底黏起來。

3 土調成不均勻的灰綠色，用桿棒桿平。

4 捲筒外側均勻刷上白膠。

5 黏上灰綠色土，用土把捲筒包覆起來。

6 搓一長條狀土，黏在捲筒上方。

7 取壓模在捲筒周圍壓出花紋。

8 用工具把長條狀土壓出紋路。

9 再調深綠色土與白色土

10 二片土桿平，放在一起。

11 再桿平，讓二片土融合在一起。

12 用紙型模片以工具劃出葉片形狀。

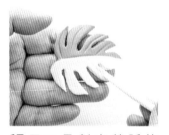

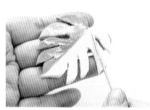

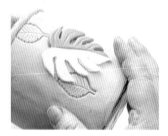

13 用工具劃出葉脈紋路。

14 在葉片背面塗上白膠。

15 貼在捲筒上任意一邊。

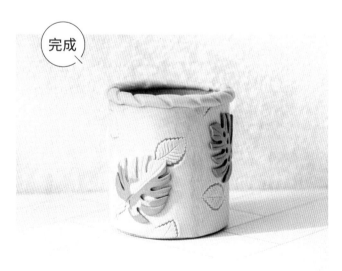

完成

16 可以參考前面教學的斑紋做法，做出幾片不同顏色的葉片，黏貼在捲筒周圍。

超擬真！手作黏土觀葉植物

34 款超人氣品種，Step by step 捏出擬真風格美葉植栽

作　　　者　黏土研植所　吳鳳凰
責任編輯　曾于珊
美術設計　關雅云
平面攝影　璞真奕睿影像工作室

社　　　長　張淑貞
總　編　輯　許貝羚
行　　　銷　洪雅珊

發　行　人　何飛鵬
PCH 生活事業總經理　李淑霞
出　　　版　城邦文化事業股份有限公司麥浩斯出版
地　　　址　104 台北市民生東路二段 141 號 8 樓
電　　　話　02-2500-7578
發　　　行　英屬蓋曼群島商家庭傳媒股份有限公司城邦分公司
地　　　址　104 台北市民生東路二段 141 號 2 樓
讀者服務電話　0800-020-299（9:30AM~12:00PM；01:30PM~05:00PM）
讀者服務傳真　02-2517-0999
讀者服務信箱　E-mail：csc@cite.com.tw
劃撥帳號　19833516
戶　　　名　英屬蓋曼群島商家庭傳媒股份有限公司城邦分公司

香港發行 城邦〈香港〉出版集團有限公司
地　　　址　香港灣仔駱克道 193 號東超商業中心 1 樓
電　　　話　852-2508-6231
傳　　　真　852-2578-9337
馬新發行　城邦〈馬新〉出版集團 Cite(M) Sdn. Bhd.(458372U)
地　　　址　41, Jalan Radin Anum, Bandar Baru Sri Petaling, 57000 Kuala Lumpur, Malaysia
電　　　話　603-90578822
傳　　　真　603-90576622

製版印刷　凱林彩印股份有限公司
總　經　銷　聯合發行股份有限公司
地　　　址　新北市新店區寶橋路 235 巷 6 弄 6 號 2 樓
電　　　話　02-2917-8022
版次 初版 2 刷 2024 年 02 月
定價 新台幣 450 元／港幣 150 元

國家圖書館出版品預行編目 (CIP) 資料

超擬真！手作黏土觀葉植物：34 款超人氣品
種,Step by step 捏出擬真風格美葉植栽 / 吳鳳
凰著 . -- 初版 . -- 臺北市：城邦文化事業股份有
限公司麥浩斯出版：英屬蓋曼群島商家庭傳媒
股份有限公司城邦分公司發行 , 2022.04
　面；　公分
ISBN 978-986-408-791-4(平裝)
1.CST: 泥工遊玩 2.CST: 黏土
999.6　　　　　　　　　　　111002519